吉他手搖滾樂

Rock Lead Guitar Essential

搖滾電吉他教本

伍晴川 著

CONTENTS

目錄

Download & Listen

作者簡介 |

伍晴川

　畢業於美國音樂家學院（Musicians Institute）、
伯克利音樂學院（Berklee College of Music）與
台師大流行音樂產業碩士專班，專攻領域為吉他演
奏、流行音樂製作與風格研究，碩士論文「80 年代
搖滾樂之發展與詮釋研究」是台灣第一篇研究80 年
代搖滾樂的論文。

　在美期間，曾入選伯克利音樂學院年度「吉他之
夜」十位演出的搖滾吉他手之一，是第一位入選的
華人吉他手。

　目前從事吉他教學工作，並參與各種與電影、電
玩、電視劇相關的演奏、編曲與錄音工作。

序

在美國求學期間，開始有了撰寫這本書的想法，之後利用假期斷斷續續的編輯內容，其中最花時間的是資料的收集與打譜工作，將內容完成後又擱置了三、四年，才開始錄製音檔範例，前前後後花了接近八年的時間才完成這本書，因此看到這本書籍出版在即，心中百感交集。

其實一開始打算寫這本書的動機是，希望將自己認為重要的內容編輯在一起，方便日後練習與複習，後來心念一轉，覺得分享給所有學習中的吉他手也是很不錯的一件事。

本書內容可分成三部分，第一部分是演奏搖滾吉他的基礎，內容包含大、小調音階，大、小調五聲音階，推弦與抖音等基本技巧，這也是我認為彈奏搖滾風格的吉他手必須要完全掌握的能力；第二部分是較為艱深的技巧，如速彈、點弦、掃弦等等，這部分內容讀者可以自行斟酌是否要進一步練習；第三部分是關於調式音階在搖滾樂中的使用方式，學習不同音階可以讓彈奏色彩更加豐富，就像畫家需要各種顏色的顏料一樣。

在學琴的路上，感謝爸媽對我無怨無悔的支持，讓我沒有後顧之憂地完成夢想，也感謝一路以來所有默默支持或大聲鼓舞我的朋友們、跟我學吉他的學生們、所有指導過我的老師們，在美國一起求學的同學們，最後當然是高中熱音社的夥伴們。

搖滾吉他之路漫長而艱辛，如果沒有他們的支持，我不可能走到現在還決定繼續走下去。

第一章｜撥弦與悶音

CHAPTER 01

撥弦與悶音

電吉他的彈奏中大部分都是使用匹克（pick）來完成的，使用匹克撥弦的動作我們稱之為picking。在開始彈奏之前，我們必須建立正確的姿勢與撥弦方式。撥弦的方式有很多種，比方說交替式撥弦、掃弦、經濟式撥弦等。

在這一章中，我們把重點放在交替式撥弦，這是最基本的撥弦方式，也是最常用的。培養好的撥弦技巧需要一段時間，由於每個人的基礎不同，所以每個人花的時間也會不一樣。一般來說，每天練習兩至三小時，持續兩個月左右就會有不錯的成績。

1 姿勢

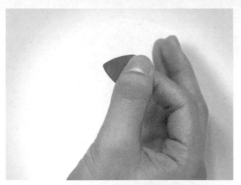

使用大拇指與食指握住匹克。

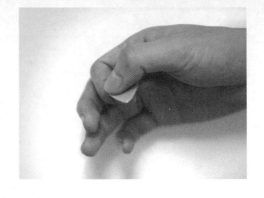

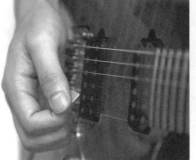

將右手手掌邊緣輕靠在琴橋上，這姿勢有助於悶音，另外在彈奏時讓右手有支點。

2 撥弦要點

① 彈奏的時候放輕鬆,越放鬆越容易彈快。

② 撥弦動作是一下一上。

③ 撥弦的動作是由手腕關節來完成的,並非手指或是手臂。

④ 從自己覺得舒適的速度開始練習才會有好的效果,如果一開始就試著彈快, 可能傷手,也彈不好。

⑤ 彈奏時用匹克的尖端接觸弦,當要加大音量時將匹克往琴身推一些,匹克 與弦接觸的面積變大音量也會變大,這麼一來就不需要為了彈大聲而更用 力。

⑥ 選擇順手的匹克。

3 撥弦練習

1-1 C 大調音階的模進練習,確實使用交替式撥弦的方式彈奏。

♩TRACK 2

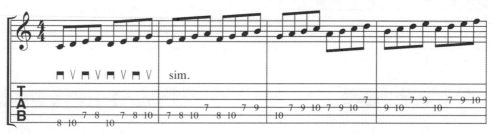

1-2 C 大調音階的上行與下行。

♩TRACK 3

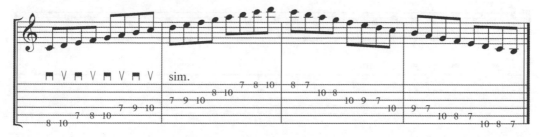

1-3 G 小調在第三、第四弦上三連音的樂句。

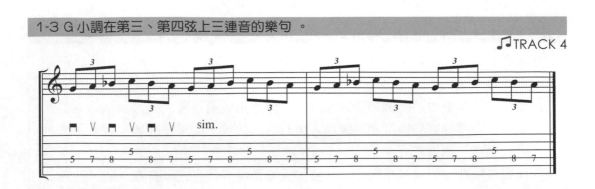

1-4 G 小調的六連音的樂句。

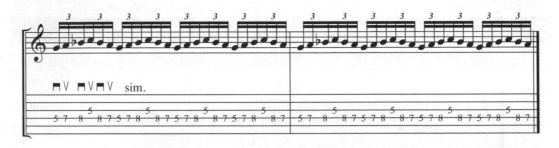

1-5 A 小調的四連音樂句。

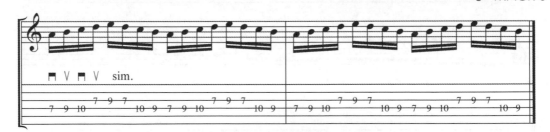

1-6 試著在不同的弦上彈奏。

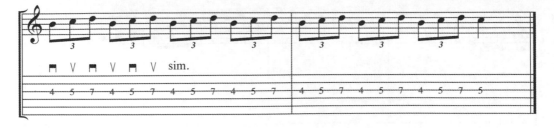

1-7 注意，這次右手撥弦順序是上下上下。

♩TRACK 8

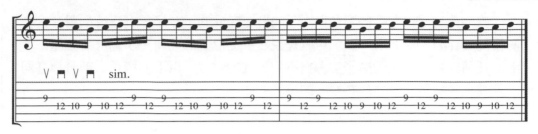

1-8 C大調音階三連音的上行與下行。

♩TRACK 9

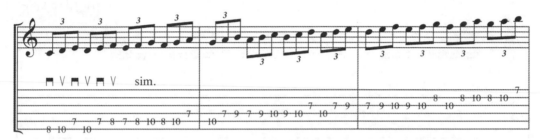

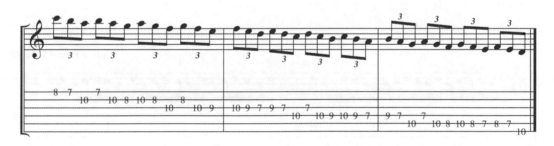

1-9 古典金屬吉他手們常用的持續音樂句，請注意其中跳弦的部份。

♩TRACK 10

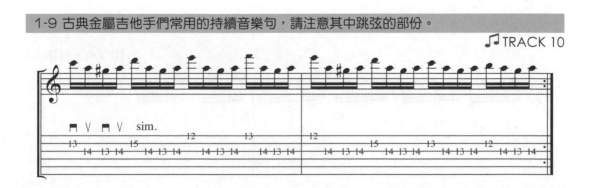

4 雙手協調訓練

　　吉他彈奏是由左手的壓弦與右手的撥弦完成的，為了得到正確的聲音，左右手的動作時間點必須一致，也就是說右手在撥弦的同時左手剛好將弦壓下，無論任何一邊提早或延遲了，都得不到正確的聲音；以下的練習大部分都在同一條弦上，請把注意力放在雙手的協調上面。

1-10 ～ 1-14 同一條弦上的練習，並將這些練習在不同的弦上彈奏。

1-10 ♪ TRACK 11

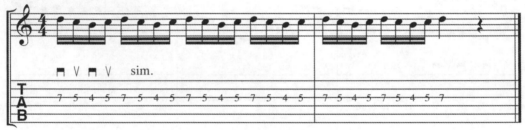

1-11 ♪ TRACK 12

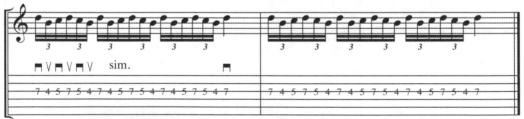

1-12 ♪ TRACK 13

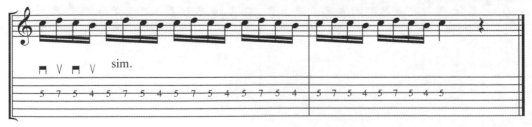

1-13 ♫ TRACK 14

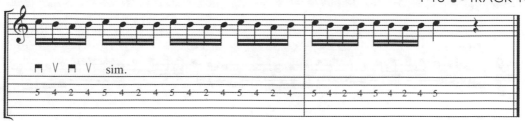

1-14 ♫ TRACK 15

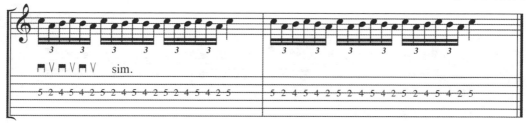

1-15 Yngwie Malmsteen 在 "Jet To Jet" 吉他獨奏的片段。

♫ TRACK 16

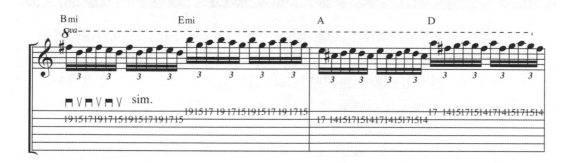

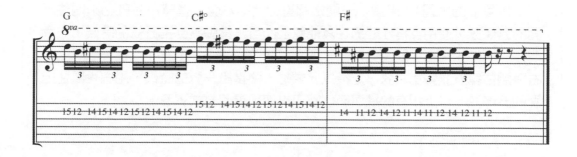

1-16 ~ 1-17 Paul Gilbert 風格的樂句。

1-16 ♩ TRACK 17

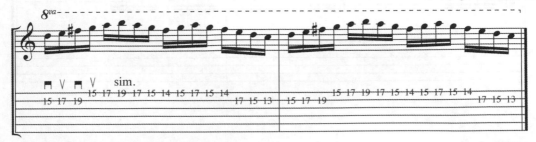

1-17 ♩ TRACK 18

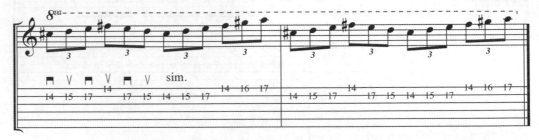

5　悶音

　　搖滾吉他演奏中通常使用大量的破音，因此悶音技巧相對的就變得非常重要，所有優秀的搖滾吉他手都有非常好的悶音技巧，比方說 Steve Vai 或是 Van Halen，他們在彈奏的時候破音都開得相當大，可是卻可以彈奏得乾淨俐落。 另外，記得要在不彈奏的時候把吉他上的音量關起來，因為在破音開很大的時候，就算不彈奏還是有可能產生回授（feedback）。

　　吉他悶音也是由雙手一起完成的，左手悶音就是將手輕放在弦上，而右手悶音只要將在琴橋上的右手移動即可，離琴橋越遠，悶音效果越好。

　　以剛才的練習1-2來說，一開始彈奏的是第六弦，這時左手就必須悶住下面的五條弦，使用食指輕輕靠在其他弦上即可，當彈奏到第五弦的時候，左手悶住一到四弦，右手悶住第六弦，彈奏第四弦的時候，由左手悶住一到三弦，右手悶住第五弦與第六弦，之後以此類推，彈奏第一弦的時候，由右手悶住上面的五條弦。以上所有的練習範例都可以使用這個方式彈奏。

第二章｜熱手與手指獨立訓練

CHAPTER 02

熱手與手指獨立訓練

通常我們在做運動之前都會稍微作一下熱身或是拉筋的動作，其目的只有一個，就是避免運動傷害；彈吉他是一種手部運動，所以也必須做暖身動作。

大家可能會發現在冬天彈吉他比夏天的時候困難，那是因為天冷手部血液循環較差，導致手的活動比較不靈光，必須花更多時間熱手。但這並不是說天氣熱的時候就不需要熱手，只是天氣熱，手部的血液循環較好，熱手的時間相對較短。

筆者建議不管什麼情況，開始練習或是表演之前一定要熱手，這樣可以把運動傷害的機率減到最低。

如果在彈奏的時候有任何不舒服，就休息一段時間吧。筆者就遇過一些過度練習而導致無法再彈吉他的人，所以如果你這麼喜歡彈吉他，就應該好好保養自己的手。

1 熱手練習

2-1 最基本的熱手練習，這個練習有助於建立左手的協調性，使用食指、中指、無名指跟小指，一隻手指負責一格，用這個模式繼續彈下去，不要只練習筆者提供的部份。

♫ TRACK 19

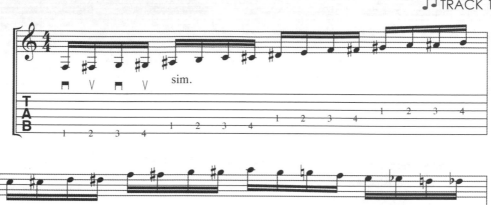

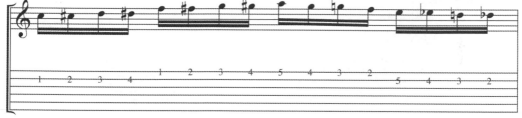

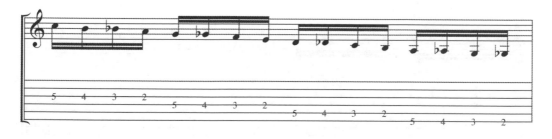

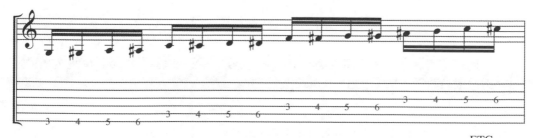

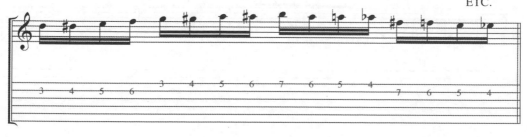

2-2 這是與 2-1 類似的練習，第四格以及第五格都以小指壓弦。

♫ TRACK 20

2-3 這個練習是為了訓練不同手指的組合，一開始使用食指與中指，之後是中指與無名指，最後是無名指與小指，嘗試在不同的把位彈奏。

♫ TRACK 21

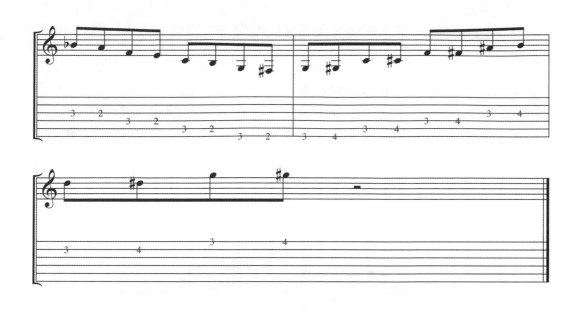

2-4 這是 2-1 的變化式，稍微困難一點。

♫ TRACK 22

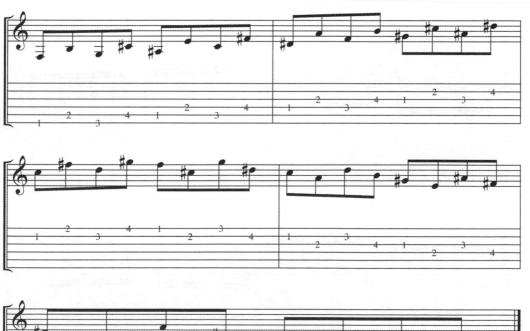

2-5 這個練習可以同時訓練右手的撥弦能力。

♫TRACK 23

ETC.

2-6 John Petrucci 的練習，確實使用交替式撥弦彈奏，注意跳弦的部份，前半部分練習要從第一把位彈到第十二把位，後半部分的練習只是將前半部分反過來彈，由十二把位彈到第一把位。

♫TRACK 24

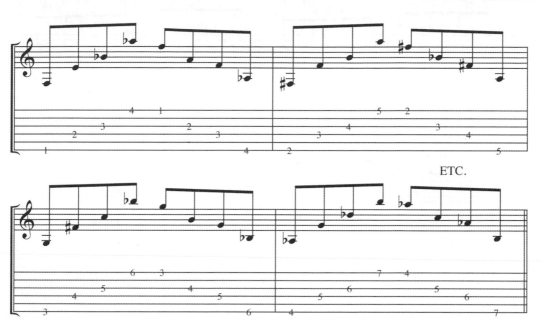

♫TRACK 25

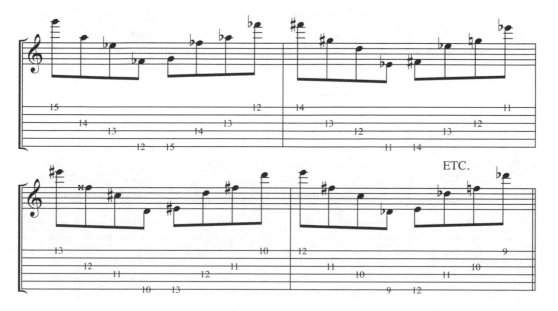

2-7 這也是 John Petrucci 使用的練習，這個練習比 2-6 複雜，先將 2-6 練熟再練 2-7。
同樣，後半部分的練習只是將前半部分練習反過來彈而已。

♫ TRACK 26

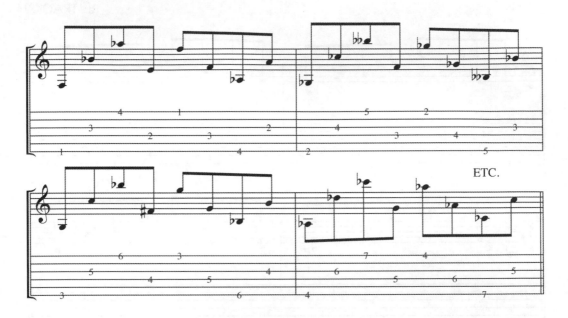

♫ TRACK 27

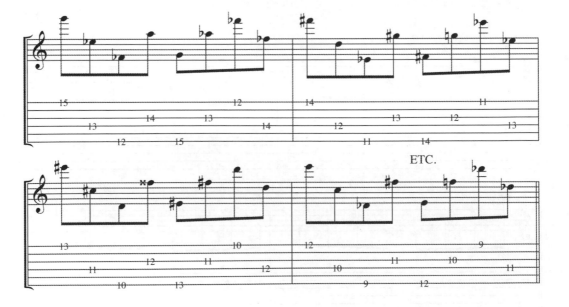

2-8 先熟練第一小節，第二小節以後都是一樣的模式，只是多了跳弦，音程越大越難彈。
速度在此章節不是重點，所以慢慢彈，確實彈好每個音。

♫ TRACK 28

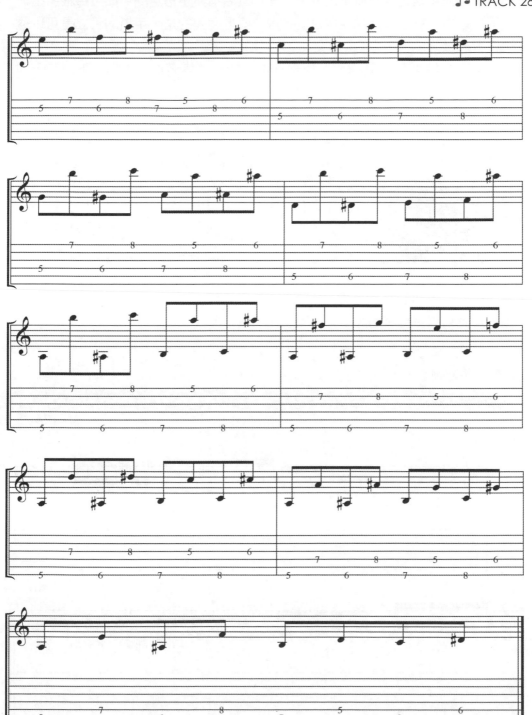

2　手指獨立訓練

　　手指與手指之間都有牽連性，尤其是無名指與小指之間。如果每根手指無法獨立運作，就沒有流暢度與速度可言。值得高興的是，手指的獨立是可以透過練習來加強的。

　　以下的練習我使用1234來代表食指、中指、無名指、小指。下面二十四個排列組合都是由剛才練習 2-1 演變出來的：

1234	2341	3412	4123
1243	2431	4312	3124
1324	3241	2413	4132
1342	3421	4213	2134
1423	4231	2314	3142
1432	4321	3214	2143

　　以上二十四個組合涵蓋了各種手指組合的可能性，每天挑幾個來練，一兩個禮拜就可以把所有的組合都彈到了。

以下是一些範例：

2-9 這個練習建立在 2341 的順序上。

♫ TRACK 29

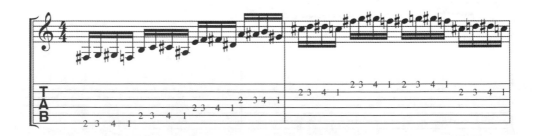

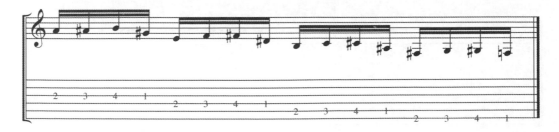

2-10 這個練習建立在 4123 的順序上。

♬TRACK 30

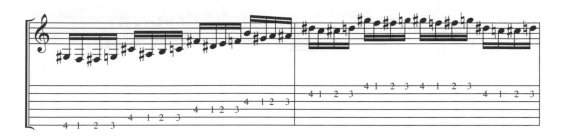

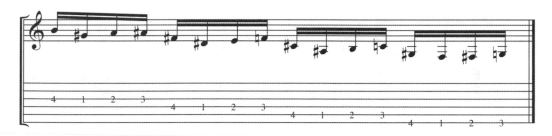

2-11 這個練習建立在 2314 的順序上。

♬TRACK 31

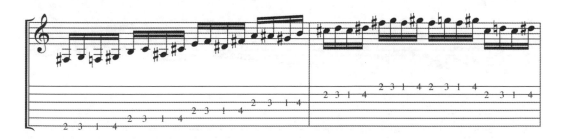

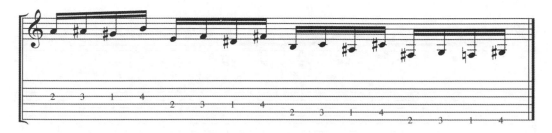

2-12 這個練習建立在 1234 的順序上，兩個音為一組，分別在不同的弦上。

♪ TRACK 32

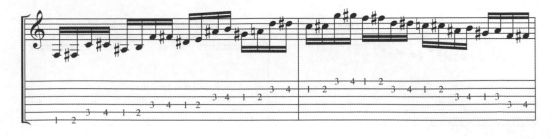

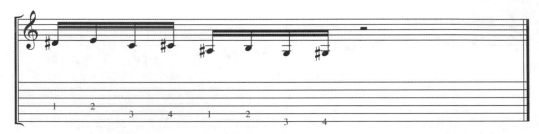

2-13 同樣是建立在 1234 這個順序上，一樣分成兩組，一個音在一條弦上，另外三個音在另一條弦上。

♪ TRACK 33

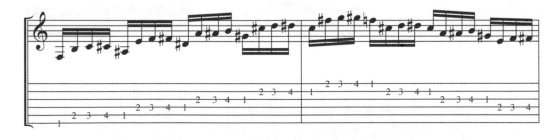

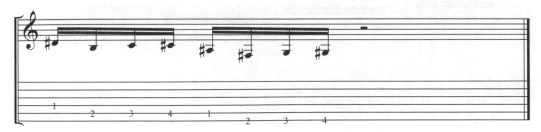

2-14 類似練習 2-13，只是多加了跳弦，這個範例只跳一弦，如果有興趣做更深入的練習，可以跳兩條弦或是三條弦。

♫TRACK 34

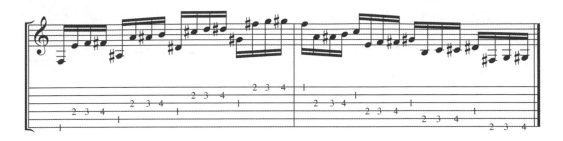

2-15 這個練習也是建立在 1234 這個順序上，分成兩組，第一組三個音在一條弦上，最後一個音在另一條弦上。

♫TRACK 35

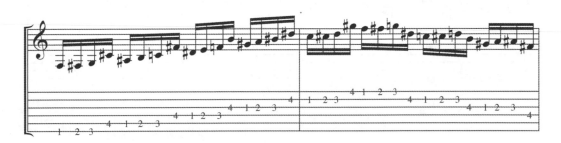

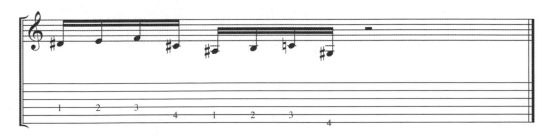

以上的範例只是皮毛而已，吉他指板就像一個大迷宮，有數不清楚的排列組合，可以用以上的組合，將音做不同的分組或是跳躍，組合出上百種的練習，請自行去發掘。

2-16 Steve Vai使用的熱手練習，第一格用食指去壓，第二格用中指去壓，之後以此類推，使用交替式撥弦彈奏這個練習。

TRACK 36

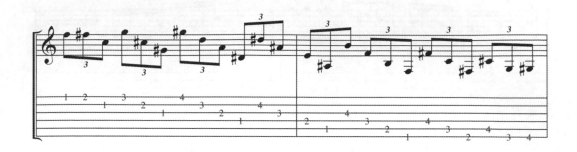

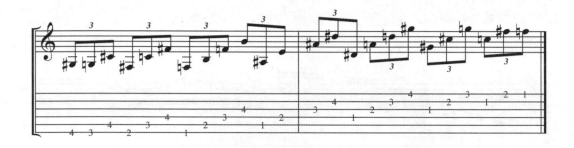

第三章｜五聲音階之運用

CHAPTER 03

五聲音階之運用

1 大調五聲音階的組成

　　五聲音階不只是世界上各民族音樂的基本元素，也是搖滾樂的核心之一，成千上萬的搖滾樂獨奏都是由這個音階組成的，幾乎所有的搖滾樂手都使用它。

　　五聲音階包含了五個音，在中國音樂中，這五個音依次名為宮、商、角、徵、羽，相當於西方音樂的 Do、Re、Mi、Sol、La；五聲音階的組成很簡單，以 C 大調音階為例，將它的第四音以及第七音去掉就變成 C 大調五聲音階了。

C 大調組成音

C	D	E	F	G	A	B	C
1	2	3	4	5	6	7	8(1)

將第四音 F 與第七音 B 去掉就是 C 大調五聲音階了

C	D	E	G	A
1	2	3	5	6

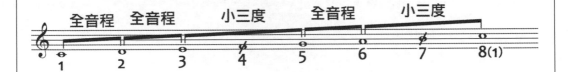

大調五聲音階的組成公式為： 1 2 3 5 6

　　五聲音階之所以大量被運用的原因是，它的組成音都相當的穩定，因為去掉了較不穩定的小二度音程，以１２３４５６７為例，３跟４之間為小二度，７與１之間是小二度，扣掉這兩個音其他五個音都是好聽的音；以和聲的角度來看，當我們遇到C Major的時候，如果我們使用C大調音階，就可能用到F這個音，可是這個音跟C Major的三度，也就是E差了小二度的音程，因此相當的不和諧，如果這時候使用C大調五聲音階就可以避開這種情況。

　　因為音程的關係，五聲音階很容易產生好聽的旋律，Steve Vai 的 " For The Love Of God "就是一個很好的例子（譜例一）。

　　此外，五聲音階可以在各種調式的情況下使用，大調五聲音階可以當「艾歐尼安」（Ionian）、「利地安」（Lydian）、「米索利地安」（Mixolydian）使用，小調五聲音階可以當「多利安」（Dorian）、「弗利吉安」（Phrygian）、「伊歐利安」（Aeolian）使用，基本上五聲音階可以在任何情況下使用，在之後的章節將陸續介紹。

譜例一：For The Love Of God 的主旋律就是由 E 小調五聲音階組成的。

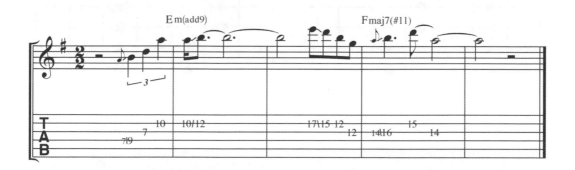

2 大調五聲音階的指型

以下是 G 大調五聲音階常用的五個指型（pattern），其中又以指型（pattern）3 最受歡迎，有數不清的吉他獨奏是用這個指型彈出的。

指型 3

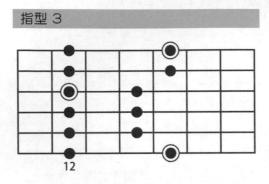

指型 1　　　　　　　　　　　　　　指型 2

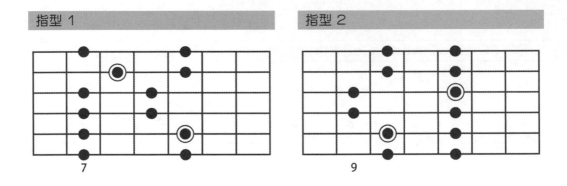

指型 4　　　　　　　　　　　　　　指型 5

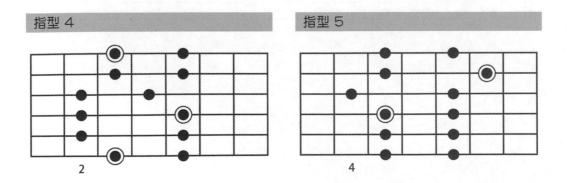

3 小調五聲音階的組成

　　小調五聲音階是另一個常被使用的音階，在搖滾樂中的運用超過了大調五聲音階，它是大調五聲音階中的一個調式。

　　大家應該都知道A小調是C大調的關係小調，它們有相同的音，同理，C大調五聲音階與A小調五聲音階也是關係大小調，因此它們也擁有相同的五個音。

C 大調組成音與 A 小調的組成音相同

C 大調音階：

C	D	E	F	G	A	B	C	D	E	F	G
1	2	3	4	5	6	7	8(1)	2	3	4	5

A 小調音階：

A	B	C	D	E	F	G
1	2	b3	4	5	b6	b7

C 大調五聲音階與 A 小調五聲音階組成音相同

C 大調五聲音階：

C	D	E	G	A	C	D	E	G
1	2	3	5	6	1	2	3	5

A 小調五聲音階：

A	C	D	E	G
1	b3	4	5	b7

小調五聲音階的組成公式為： 1 b3 4 5 b7

4 小調五聲音階的指型

以下是E小調五聲音階常用的五個指型，大家會發現E小調五聲音階的指型跟G大調五聲音階的指型相同，但根音的位子不同，也就是說我們不需要再學習新的指型，因為兩者的指型是一樣的。

小調五聲音階的指型4是五個指型中最受歡迎的一個。小調的指型 4 跟大調的指型 3形狀相同，只是根音位子不同。

指型 4

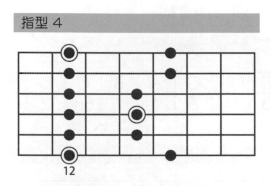

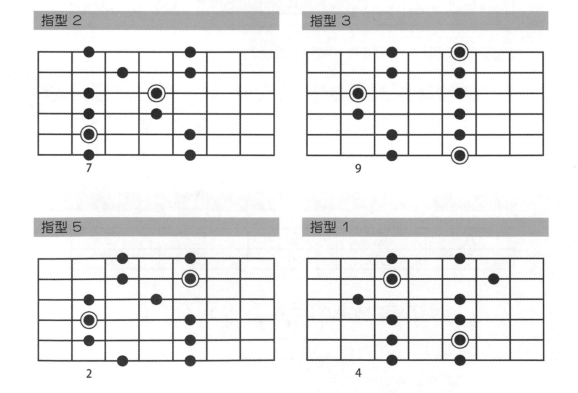

3-1 這個練習是 A 小調五聲音階五個指型的連接訓練，也可以把它當成 C 大調五聲音階，以 A 小調來說指型的連接順序為指型 45123，以 C 大調來說指型連接順序為指型 34512。

♩TRACK 37

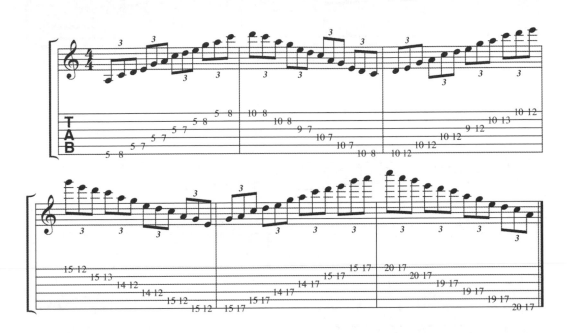

5　五聲音階的樂句與運用

3-2 ～ 3-10 為基本的五聲音階樂句，幾乎所有的吉他手都會使用這些樂句，或是這些樂句的變化式。

3-2 ♩TRACK 38

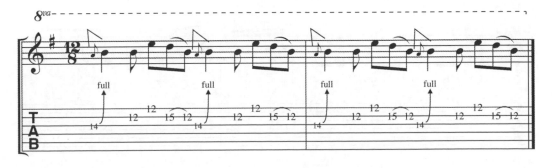

3-3 ♪ TRACK 39

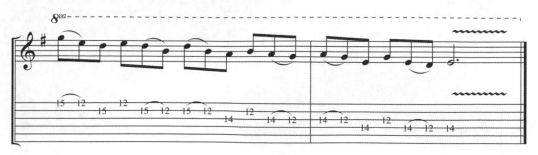

3-4 ♪ TRACK 40

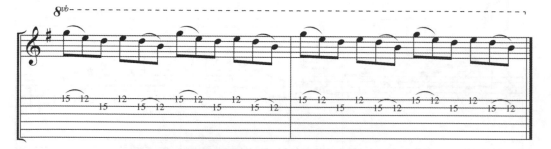

3-5 ♪ TRACK 41

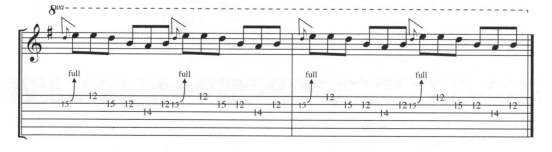

3-6 ♪ TRACK 42

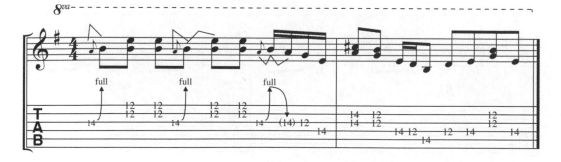

3-7 ♫ TRACK 43

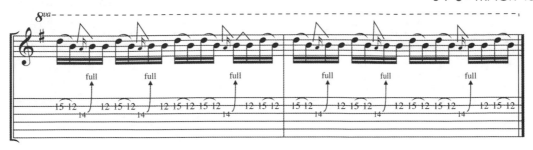

3-8 ♫ TRACK 44

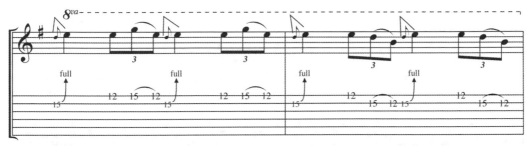

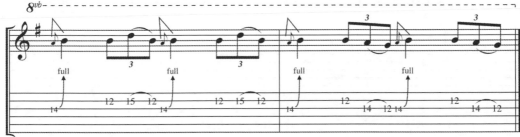

3-9 ♫ TRACK 45

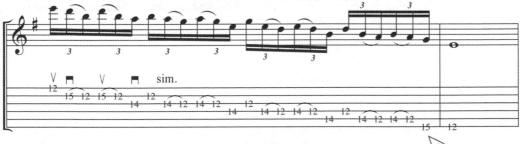

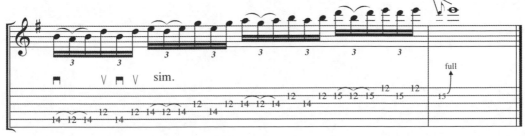

3-10 ♫ TRACK 46

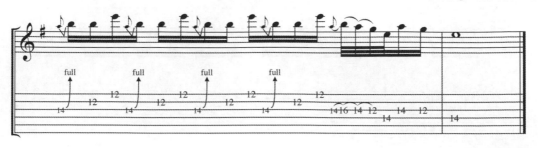

> 譜例二： Randy Rhoads 在 " Mr. Crowley " 中第一段吉他獨奏的前兩小節，有
> 沒有覺得很眼熟？基本上是由剛才的練習 3-2 以及 3-3 做一些變化後組
> 成的。

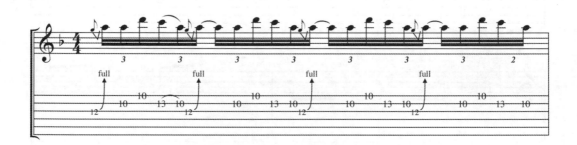

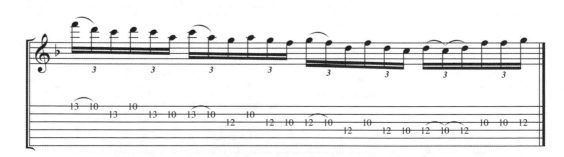

譜例三： Angus Young 在 " You Shook Me All Night Long " 中吉他獨奏的前八
小節，他混合使用了 G 大調五聲音階以及 G 小調五聲音階。

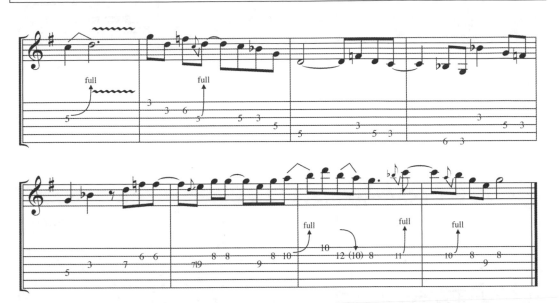

3-11 ~ 3-13 五聲音階模進的點子，我只寫出一個指型的練習，可以試著在不同的指型
上彈奏這些練習。

3-11 ♩TRACK 47

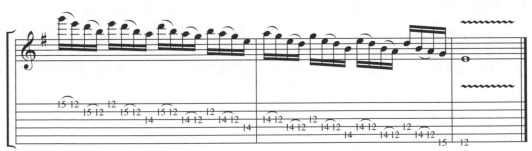

3-12 ♩TRACK 48

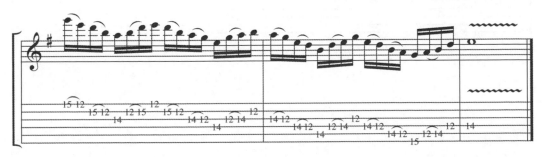

3-13 🎵 TRACK 49

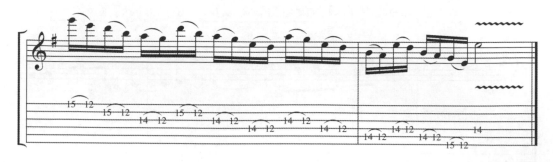

3-14 ~ 3-15 Paul Gilbert 風格的五聲音階樂句，在高速的情況下彈奏，聽起會很酷。

3-14 🎵 TRACK 50

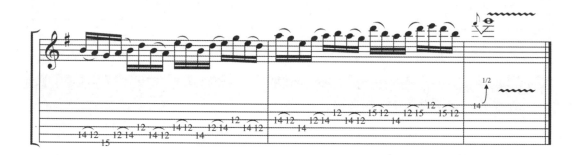

3-15 🎵 TRACK 51

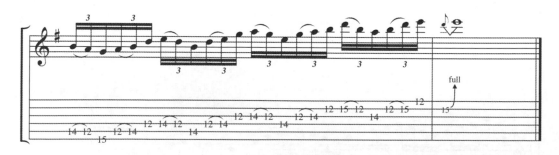

3-16 Slash 在 Sweet Child O'Mine 中吉他獨奏的一個樂句。

♫TRACK 52

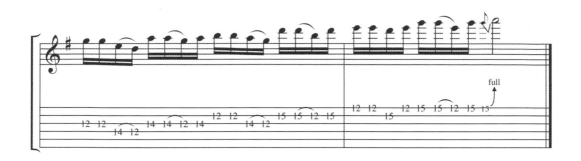

在以下的和弦進行中做即興練習，使用A小調五聲音階來彈奏，並試著將以上的樂句貼進去，注意，本章的樂句都是E小調，請將它們轉成A小調彈奏。

♫TRACK 53

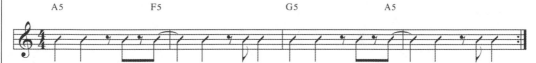

可以用兩種方式彈奏此和弦進行：

① 整個和弦進行都使用 A 小調五聲音階。

② 在第一小節與第四小節使用 A 小調五聲音階，第二小節使用 F 大調五聲音階，第三小節使用 G 大調五聲音階。

第四章｜推弦與顫音

CHAPTER 04

推弦與顫音

檢視一個吉他手的演奏水平，並不是看他可以彈多快，或是可以彈得多麼花俏，而是他的推弦與顫音，這兩個技巧是最基本也是最重要的。試想一個歌手表演的時候沒有任何抖音或是轉音，就這樣唱著旋律，沒有任何抑揚頓挫，是不是很無聊呢；同樣的道理，沒有推弦與顫音技巧的吉他彈奏也讓人覺得無聊，應該沒有人想變成無聊的吉他手吧！

擁有好的推弦和顫音可以讓吉他「唱歌」。推弦與顫音不是短期可以養成的技巧，要花好幾個月，甚至好幾年，而最好的學習方式就是模仿自己喜歡的吉他手。推弦與顫音是吉他手的註冊商標，也是每個人風格的體現。請聆聽 Steve Vai 和 Joe Satriani 的彈奏，你就會發現，即使是師徒的兩個人還是擁有不一樣的推弦和顫音。

1 推弦

雖然每個吉他手的推弦聽起來都不同，可是大多數搖滾吉他手都是以類似的手法製造推弦的效果；推弦的動作由腕關節完成，並非手指，推弦動作順序為：① 壓住欲推的音

② 大拇指扣在琴頸上

③ 轉動腕關節，推弦分成上推式與下拉式，一般來說上推式運用在一到三弦，下拉式運用在四到六弦。

上推式。

下拉式。

推弦的時候使用越多手指一起推效果越好，比方說當我們用無名指推弦的時候，同時使用食指跟中指一起推來增加力道；為了應付各種彈奏的狀況，最好每一隻手指都可以推弦，以下是各手指在推弦上的應用：

食指：因為本身力道不夠，通常用來輔助其他手指，若真的需要推弦的時候，使用下拉式比較輕鬆。

中指：通常搭配食指做推弦，或是輔助無名指。

無名指：推弦最好的選擇，搭配食指與中指能製造出非常有力道的推弦效果。

小指：幾乎沒有單獨推弦的力量，需要另外三指輔助。

4-1 基本的推弦，第一小節是半音推弦，第二小節是全音推弦，第三小節為小三度推弦。

♩TRACK 54

4-2 預先推弦，先將弦推到正確的音高再撥弦並釋放。

♩TRACK 55

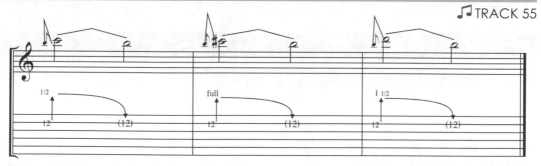

4-3 推弦後持續壓著弦不放，推到目的音後開始釋放力量，直到音回到原位。

♩TRACK 56

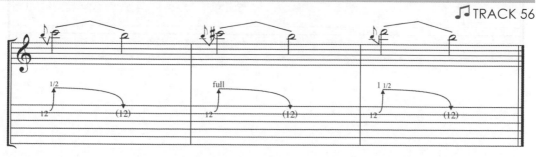

4-4 在這個練習中你的四個手指都可以得到充分的訓練，六線譜下方有註明的手指選擇；
注意拍子與音準。

♫ TRACK 57

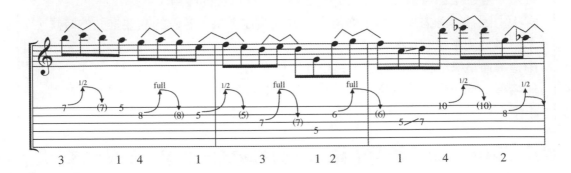

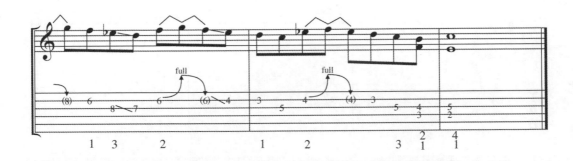

2　常用推弦範例

4-5 E 小調的推弦樂句。

♫ TRACK 58

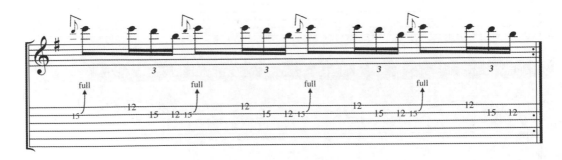

4-6 預先推弦的實際範例。

♬TRACK 59

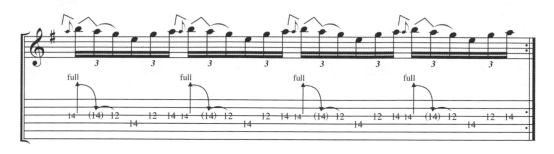

4-7 E 藍調音階的例子，第二小節的推弦由食指將 G 推到 G#。

♬TRACK 60

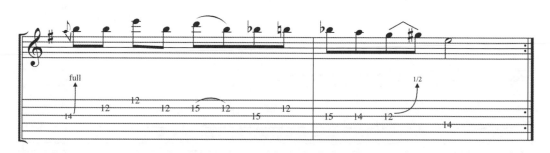

4-8 用中指將 F# 推到 G，使用食指來輔助推弦。

♬TRACK 61

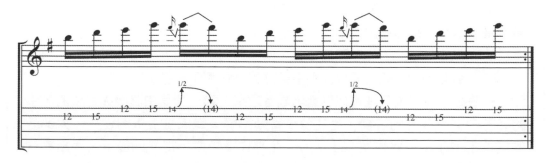

4-9 在第二拍反拍與第三拍正拍的地方，將第一弦往上推的同時壓住第二弦，釋放力量的
時候撥第二弦。

♪TRACK 62

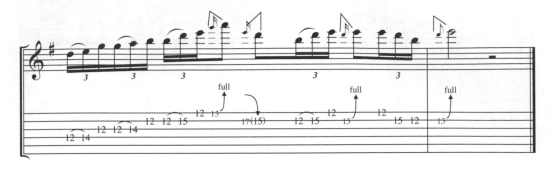

4-10 A 藍調音階的樂句，第一個推弦由 A 的五度推到小七度為小三度推弦，第三拍的地
方由小三度堆到大三度是藍調彈奏常用的手法。

♪TRACK 63

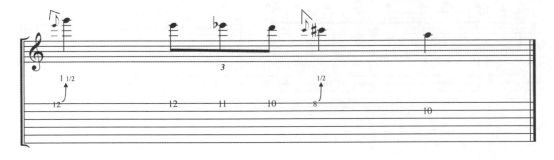

3 顫音

　　顫音是吉他手最重要的技巧，擁有好的顫音能提升吉他彈奏的藝術性，同
時也是吉他手表達感情的方法之一。依照不同的歌曲以及彈奏時的心情，可以
有快的、慢的、溫柔的、激烈的顫音，何時使用哪一種就是吉他手自己的選擇
了，因為每個人的表達方式以及心中蘊藏的感情都不一樣。

　　一般來說有兩種手法可以製造出顫音效果，第一種是由腕關節完成的，手
的姿勢類似推弦時的姿勢，壓住弦後轉動手腕，造成弦上下的位移，大部分
的搖滾吉他手都採取這個方法；另一種方式是類似小提琴的顫音，手指壓住
弦後由手臂帶動手指做出左右的位移，使用此顫音時大拇指記得離開琴頸，
Guthrie Govan 在彈奏中經常使用這種顫音。

4-11 各種拍子的顫音練習，第一小節使用八分音符的顫音，第二小節使用三連音的顫音，第三小節是十六分音符的顫音，最後一小節是六連音的顫音，試著使用不同手指做練習。

♫ TRACK 64

4-12 C大調的推弦與顫音綜合練習，先將弦推到正確的音高再開始顫音，彈奏時注意音準。

♫ TRACK 65

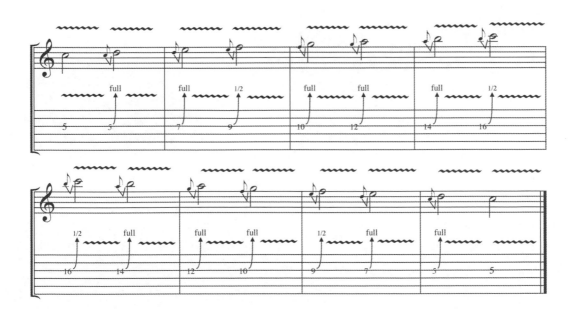

第五章｜大小調音階之運用

CHAPTER 05

大小調音階之運用

何謂音階呢？簡單來說就是依照一定順序排列出來的音列，除了五聲以外的音階通常是由數個全音與半音所組成的自然音階，其中最重要的音階就是大調音階，它是西方音樂的基礎，其公式如下：

$$1\ 2\ 3\ 4\ 5\ 6\ 7\ 8$$

音與音之間的關係是：全 - 全 - 半 - 全 - 全 - 全 - 半

不管根音是哪個音，只要套上這個公式就會是大調音階，大調音階的另一個名稱叫「艾歐尼安」（Ionian），它是自然音階的第一級調式，把C當根音套入這個公式就形成C大調音階：

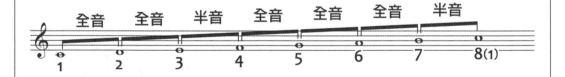

在 C 大調中，半音發生在 E-F 和 B-C 之間。

1 大調順階和弦

　　音階的學習有三個步驟，第一個是了解它的構造，也就是公式，第二個是了解它的順階和弦，第三個步驟是了解它與其他調式之間的關係；所謂順階和弦就是由一個音階做三度音的堆疊產生的和聲，方法很簡單，以C大調為例，步驟如下：

1） 寫下Ｃ大調的每一個音。

2） 在每個音上面寫出該音符的三度音，這些音必須是屬於Ｃ大調音階。

3） 在三度音上方再寫一個三度音，同樣的這些音必須屬於Ｃ大調音階。

　　這樣我們就完成了大調音階的順階和弦了，分析以上的結果我們得到的和弦依序是：

C	Dmi	Emi	F	G	Am	Bdim

依照這個結果得到的順階和弦公式如下：

I	IImi	IIImi	IV	V	VImi	VIIdim

2 大調音階指型

以下是G大調音階的五個常用指型，熟記這些指型後試著在不同調性裡彈
奏，調性的轉換方法很簡單，在吉他指板上，相同的指型換了把位就移到不同
的調了，以G大調第四指型來說，本來是在第二把位，把它往後移兩格到第四
把位就變成A大調音階了。

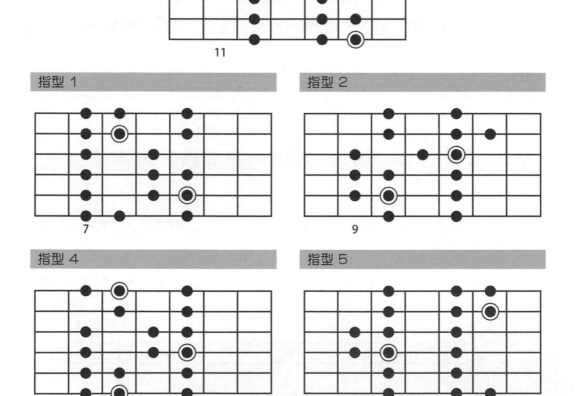

觀察每個大調音階指型與大調五聲音階的指型，我們會發現大調五聲音階
藏在大調音階的指型裡，如果你已經熟記了五聲音階的指型，現在只要加上第
四音以及第七音就是大調音階了。

3 　關係小調

在現代音樂中，我們可將有調性音樂大致區分為大調和小調，在聽覺上，大調聽起來明亮、開朗，小調聽起來灰暗、鬱悶。

大調屬性的音階有很多種，小調也是。分辨他們的方法只有一個，就是每個音階的第三音，大調音階擁有大三度音程，小調音階擁有小三度音程，雖然兩者間只相差半音，但在聽覺上有巨大的影響。

自然小調音階跟大調一樣，是由數個全音與半音所組成的，其公式如下：

$$1 \quad 2 \quad b3 \quad 4 \quad 5 \quad b6 \quad b7 \quad 8$$

在自然小調中，半音發生在第二音與第三音之間，以及第五音與第六音之間。不管根音是哪個音，只要套上這個公式就是自然小調音階，自然小調音階又稱為「伊歐利安」（Aeolian），它是自然音階的第六級調式，將A當作根音套入這個公式就形成A自然小調。

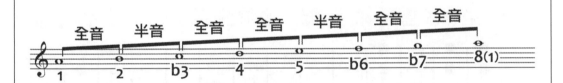

用找出大調順階和弦的方法，同樣可以找出A自然小調的順階和弦。

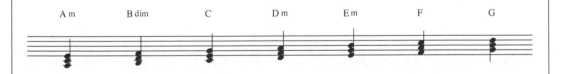

因此我們得到的小調順階和弦公式如下：

Imi	IIdim	bIII	IVmi	Vmi	bVI	bVII

4 自然小調音階指型

　　以下是E自然小調的五個常用指型；E小調與G大調為關係大小調，它們擁有共同的七個音，因此它們的指型一樣，只是根音的位子不同。

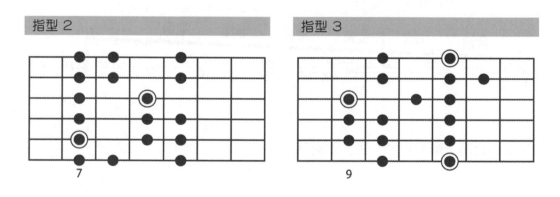

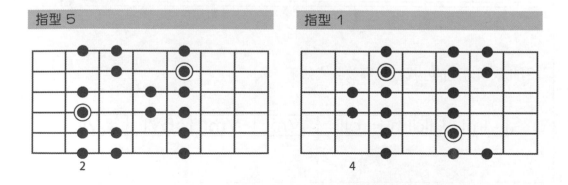

5 自然音階的樂句與運用

　　大部分的搖滾吉他獨奏還是以五聲音階組成為主，在這種情況下，自然音階多出來的兩個音有點綴的效果，有七個音的自然音階可以彈出五聲音階無法產生的旋律與音階模進（scale sequence）。

譜例四："Cliffs Of Dover" 的第一個句子，Eric Johnson 使用以 E 小調五聲音階為基礎的樂句，其中借了 E 自然小調的音。

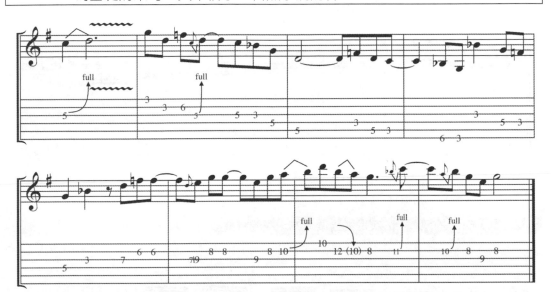

5-1 C 大調音階三度音程的練習，試著在每個指型上做同樣的練習。

♫ TRACK 66

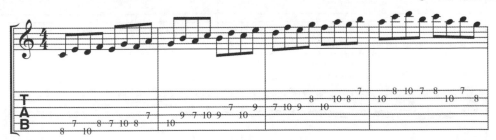

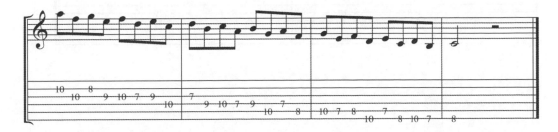

5-2 將三個音為一組的模進放在十六分音符中，在聽覺上可以混淆聽眾。

♫TRACK 67

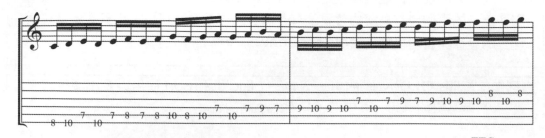

ETC.

5-3 類似 5-2 的練習，這次是將五個音為一組的模進放在十六分音符中。

♫TRACK 68

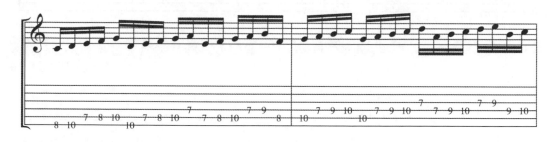

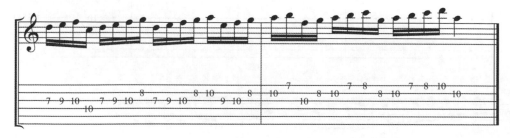

5-4 ~ 5-5 為 E 大調的樂句，主要還是建立在五聲音階的基礎上，並加上自然音階的四音與第七音。

5-4 ♪ TRACK 69

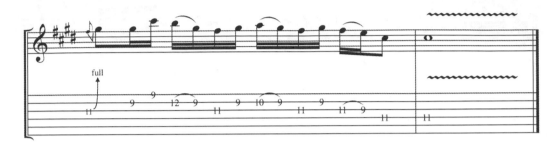

5-5 ♪ TRACK 70

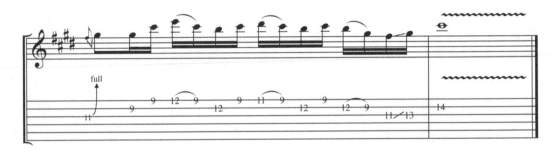

5-6 E 大調的樂句，其中使用了小三度的藍調音。

♪ TRACK 71

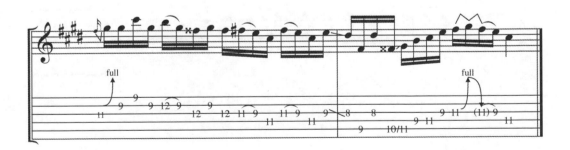

5-7～5-8 A 小調的樂句，其中使用了降五度的藍調音。

5-7 ♪ TRACK 72

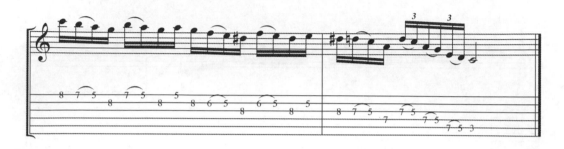

5-8 ♪ TRACK 73

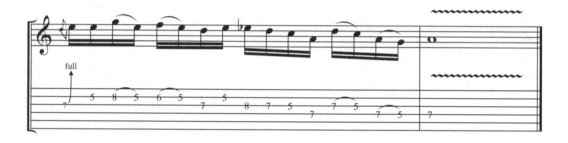

5-9 F 大調 Paul Gilbert 風格的樂句，其中使用了小三度的藍調音。

♪ TRACK 74

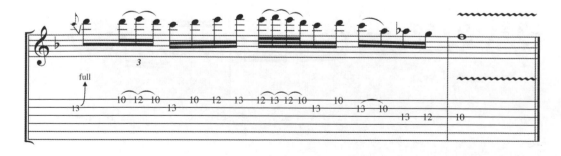

5-10～5-11 A 自然小調的樂句，其中 5-11 第二小節使用半音經過音。

5-10 ♫ TRACK 75

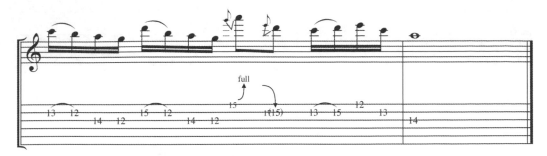

5-11 ♫ TRACK 76

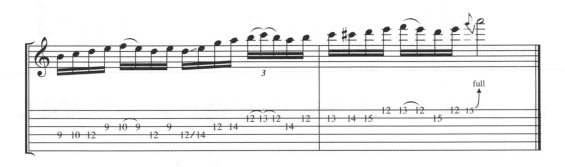

5-12 E 小調的樂句。

♫ TRACK 77

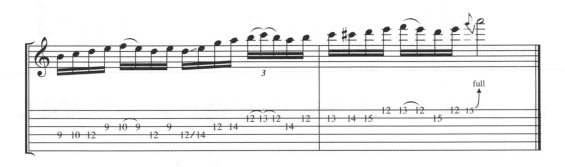

5-13 A 小調樂句，這個例子使用大量的滑音來連接各個指型。

♪ TRACK 78

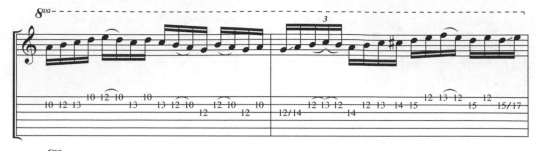

5-14 ~ 5-15 E 小調 John Petrucci 風格的樂句，主要建立在五度音程上。

5-14 ♪ TRACK 79

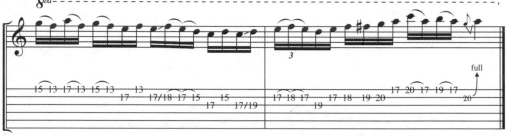

5-15 ♪ TRACK 80

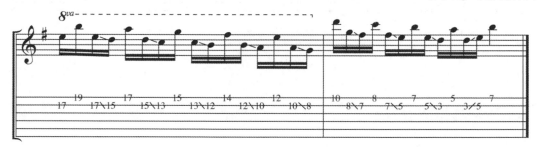

5-16 ~ 5-17 音階模進是金屬吉他手的最愛。

5-16 ♩ TRACK 81

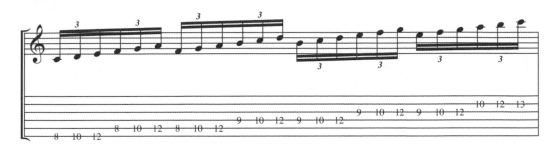

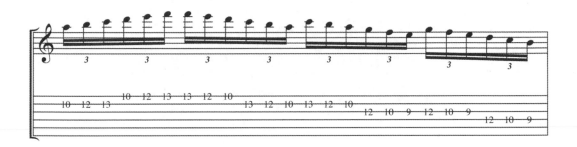

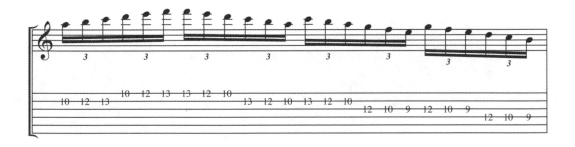

5-17 ♩ TRACK 82

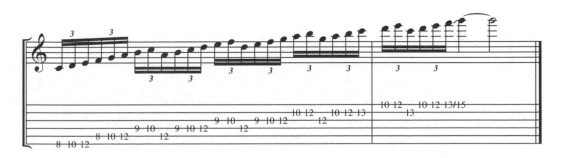

5-18 在以下的和弦進行，使用 E 大調音階以及 E 大調五聲音階做即興的練習，若要使用本章提供的樂句，請將它們轉成 E 大調或是升 C 小調來彈奏。

♪ TRACK 83

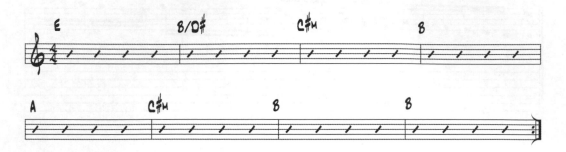

第六章｜速度

CHAPTER 06

速度

筆者常聽到一些人說：『彈這麼快幹嘛，又不好聽』，或是『彈這麼快一點音樂性都沒有』之類的話，會說這種話的人有兩種，一種是真的能彈得很快的人，另一種是彈不快的人，通常後者居多。

筆者認為速度本身不是問題，怎麼使用速度才是重點。一味的速彈當然讓聽眾覺得枯燥乏味，但是當速度快的樂句搭配了速度慢的樂句，就能產生音樂的張力，因為有慢的樂句，速度的能量才被彰顯出來。請仔細聆聽大量的搖滾樂吉他獨奏，可能會發現大部分的獨奏，一開始用音都不多，在結尾前加上速度把氣氛推向高潮，如此具有起承轉合的音樂才能引人入勝。

一流的車手有一流的開車技術，一流的廚師有一流的廚藝，同樣道理，一流的吉他手也應該有一流的彈奏技巧，吉他手追求技巧與速度是必然的，音樂性固然重要，但我們必須要有實現那些音樂靈感的能力，因此音樂性與技巧應該是相輔相成的。另一個必須練習速度的原因是為了把慢的東西彈好，當我們的極限可以彈到200 bpm的十六分音符的時候，是不是在舞台上或是其他場合可以隨心所欲的將150 bpm的十六分音符彈得很穩呢。

以下是一些關於速彈的要點：

① 紀律，每天練個半小時比一個禮拜只練一天，一天裡面練四五個小時來得好。

② 專注力，專心練習比邊看電視邊練有效率得多。

③ 使用節拍器或是節奏機。

④ 彈奏的時候放鬆。

⑤ 有效率的動作，彈得快的人的手指運作並沒有比一般人快，只是他們的動作比較小。

⑥ 循序漸進，彈奏的速度要慢慢提升，不要剛練成 100 bpm 的四連音，就馬上想挑戰 150 bpm 的四連音。

⑦ 速度是建立在彈奏的精準度上。

⑧ 速度的進展在初期最明顯，到後期相對上要花較多的時間才會有少許的進步。

⑨ 練習前先熱手。

6-1 四個基本的樂句，熟練它們有助於本章後面的練習，練習時要循序漸進，一開始先慢慢彈，熟練後再把速度加快，使用交替式撥弦。

♪ TRACK 84

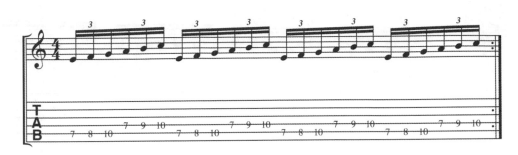

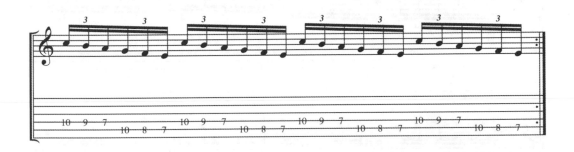

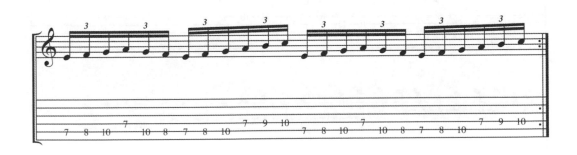

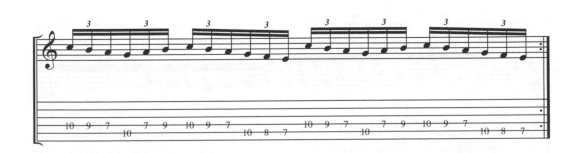

6-2 Paul Gilbert 風格的模進樂句，將上行與下行分開練習，最後再將兩者結合。

♫TRACK 85

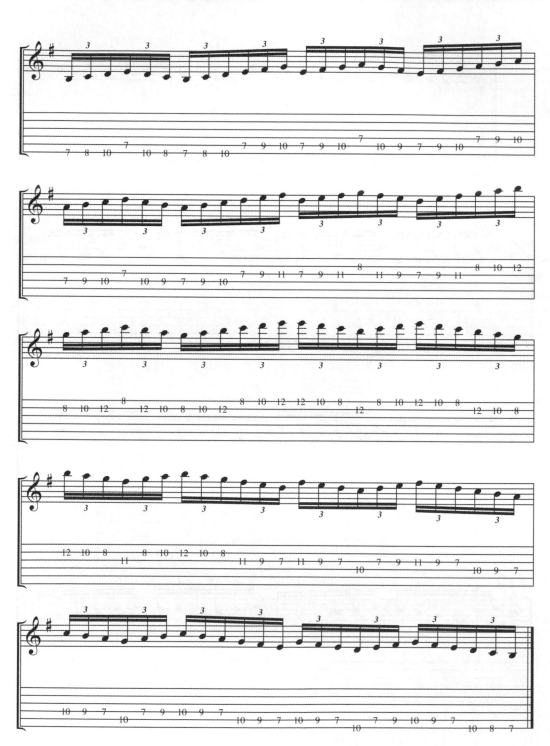

6-3 同樣是 Paul Gilbert 風格的模進，彈奏這個樂句需要一直換把位，上行時使用小指換把位，下行時使用食指換把位。

♫ TRACK 86

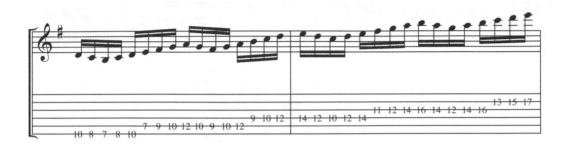

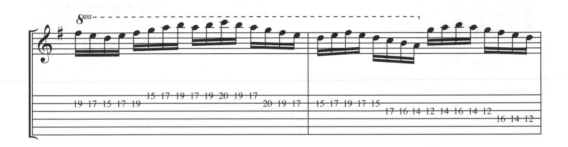

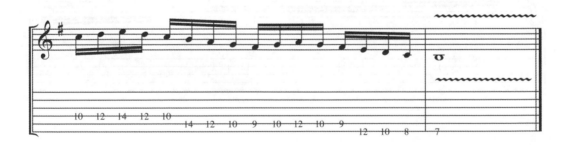

6-4 G大調跨越相當大音程的模進練習。

♫ TRACK 87

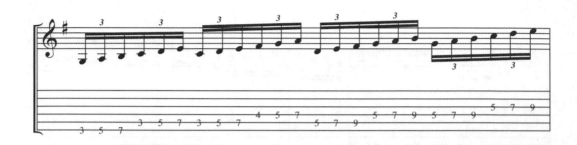

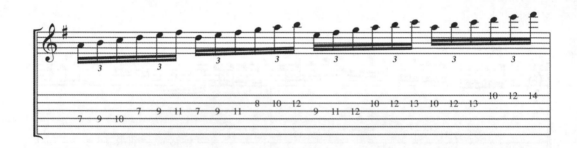

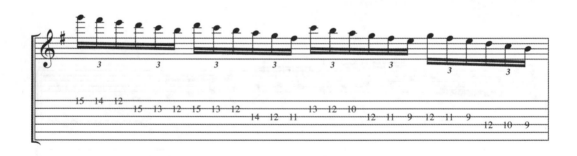

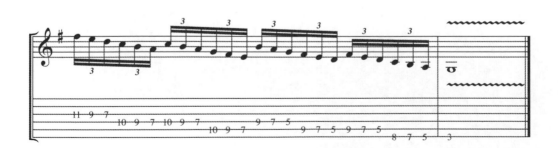

6-5 John Petrucci 風格的模進樂句，將上行與下行分開練，最後再將兩者結合。

♫TRACK 88

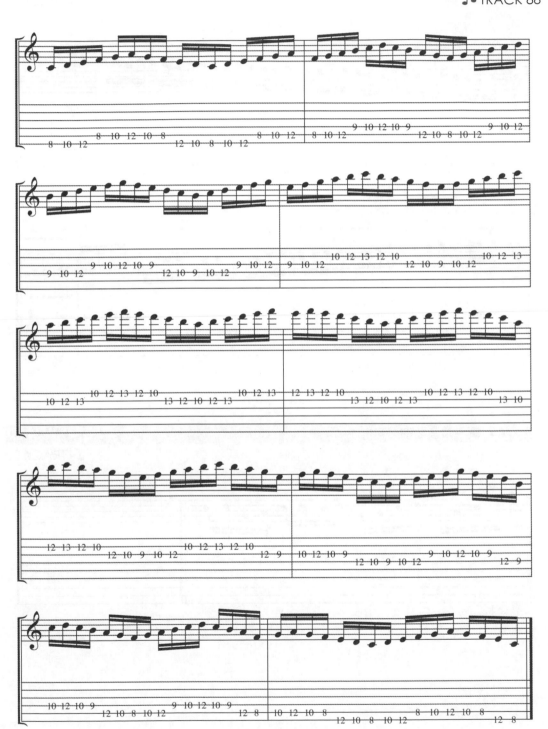

6-6 Yngwie Malmsteen 風格的樂句，試著在不同的弦上彈奏。

♫ TRACK 89

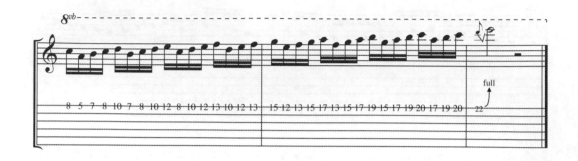

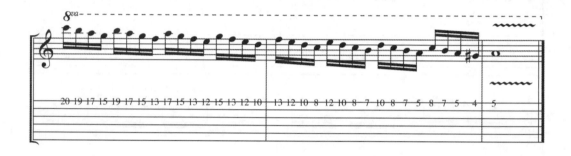

6-7 A 小調五聲音階的樂句。

♫ TRACK 90

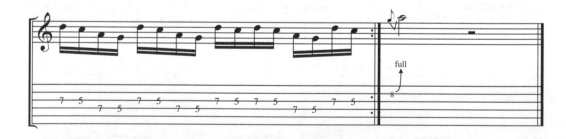

6-8 A 小調音階的模進練習。

♫ TRACK 91

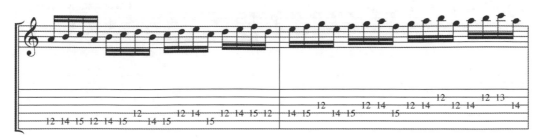

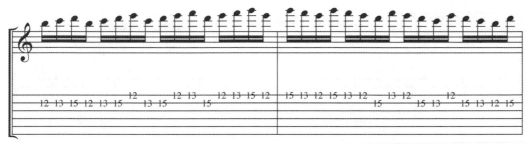

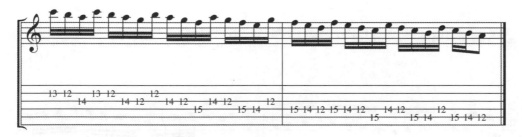

6-9 這個練習有助於手指的伸展。

♫ TRACK 92

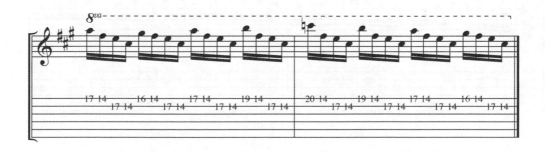

6-10 A 藍調音階的模進樂句。

TRACK 93

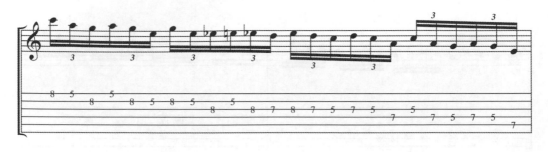

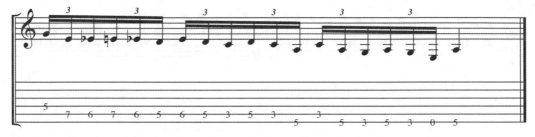

6-11 C 大調音階的模進練習。

TRACK 94

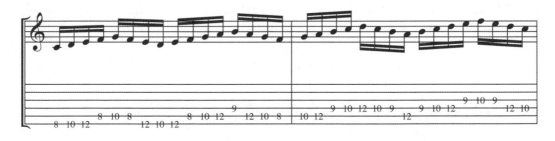

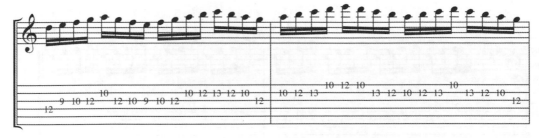

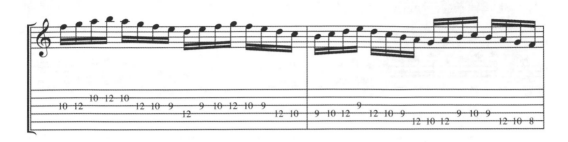

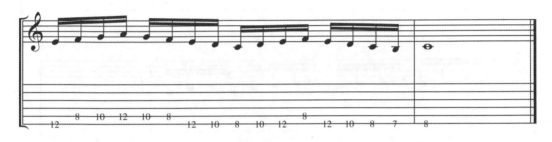

6-12 同樣是 C 大調的模進練習，注意第三弦與第二弦轉換的地方。

♫TRACK 95

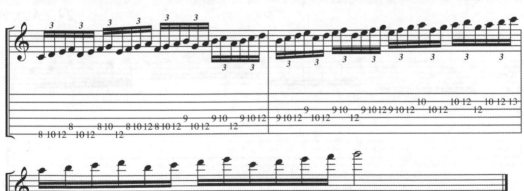

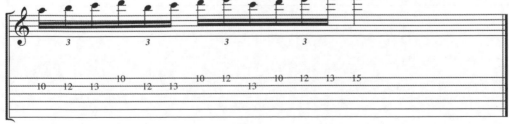

6-13 Shawn Lane 風格的樂句，他擅長將不同連音的點子組合在一起，這個樂句是將四連音與五連音輪流擺在十六分音符中所產生的。

TRACK 96

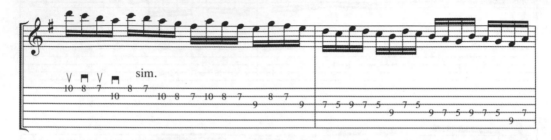

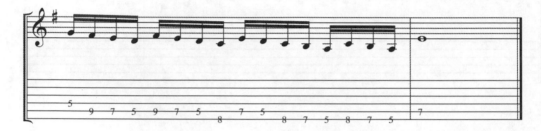

6-14 非常好用的五聲音階樂句。

TRACK 97

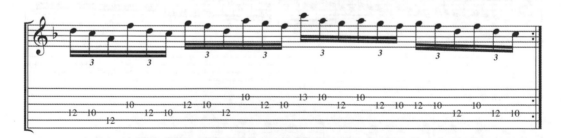

第七章｜右手技巧

CHAPTER 07

右手技巧

在前面的章節,筆者曾提到吉他彈奏是由兩隻手一起完成的,雖然是由兩隻手一起完成的,可是兩隻手做的事並不一樣,因此筆者想將兩隻手的技巧分開來討論,本章主要討論交替式撥弦以外的撥弦技巧。

1 掃弦

所謂掃弦就是撥弦維持同一方向並跨越兩條以上的弦,掃弦大多運用在琶音的彈奏上,在彈奏上必須注意悶音,一次只能有一個音響起,如果兩個或以上的音同時響起,聽起來會像是在彈奏和弦。

另外可以多聽Yngwie Malmsteen、Frank Gambale或是Joe Stump的彈奏,他們在彈奏中運用大量的掃弦技巧。

如果你是掃弦新手,先從掃兩條或是掃三條弦開始練習,熟練後再開始練習掃四條或是五條弦。

7-1 非常好的掃弦練習，同時也可以用來熱手；使用註記在六線譜上面的撥弦方向。

🎵 TRACK 98

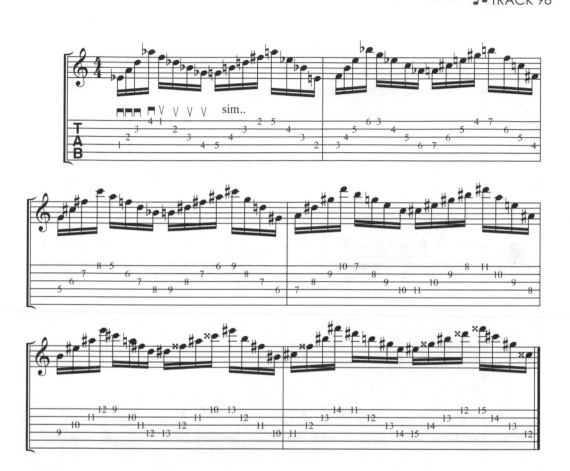

7-2 一般在掃弦的彈奏中，遇到同一條弦上有兩個音的時候，可以捶勾的方式解決。

🎵 TRACK 99

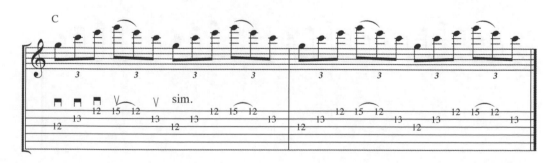

7-3 在搖滾吉他獨奏的運用中，掃弦通常都會反應當下的和弦，我們將剛才 7-2 的模式套入 C 大調的 I - VI - IV - V 的和弦進行中。

♫TRACK 100

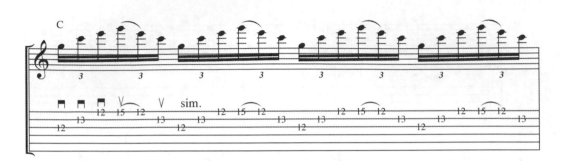

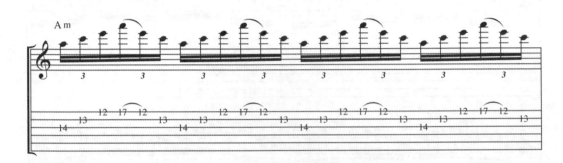

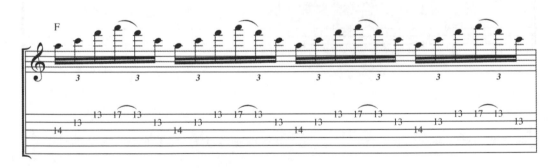

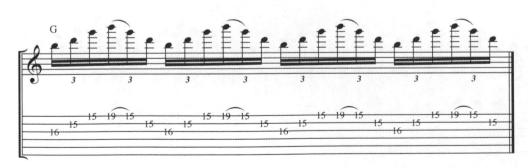

7-4 另一個常用的三條弦掃弦模式。

♫ TRACK 101

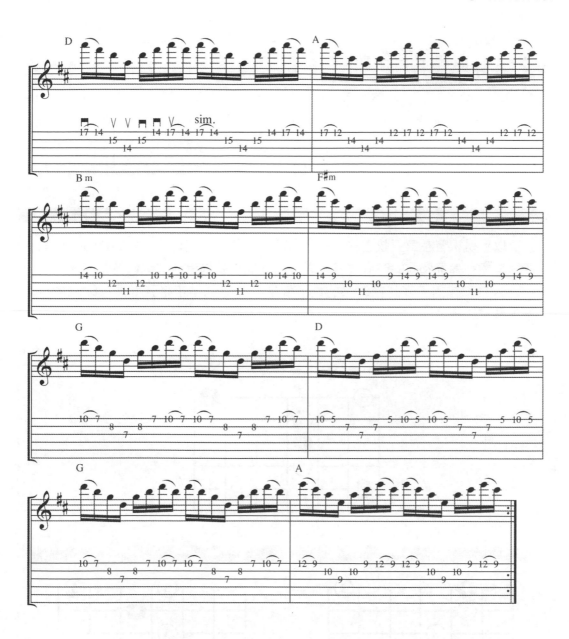

7-5 Ddim7 琶音。

♩TRACK 102

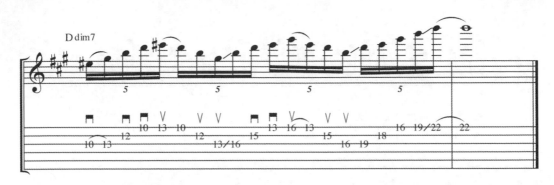

　　以下是根音在第五弦上的大小和弦琶音指型，及其轉位；所謂轉位和弦的意思是指在彈奏和弦的時候將根音以外的其他和弦內音放在Bass的位子。

　　若將和弦的三度擺在Bass的位子就是第一轉位，若將五度擺在Bass的位子就是第二轉位。

大和弦琶音指型

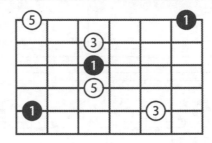

第一轉位

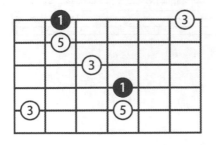

第二轉位

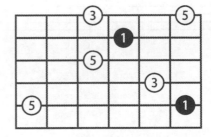

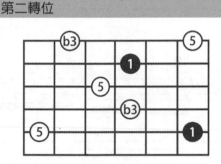

基本上，我們剛才三弦掃弦所用的指型只是這些五弦琶音指型的上半部份而已。對照剛才的練習以及上面的指型，你是否可以看出它們的關連呢？

7-6 是時候挑戰五弦的掃弦了，五弦掃弦難度更高，一開始練習的時候放慢速度，並注意悶音。

♫ TRACK 103

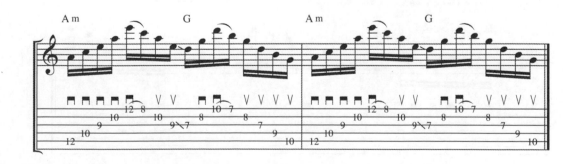

7-7 將剛才的模式套入 Gm-Cm-F-Bb-Eb-Cm-D 和弦進行中。在這個範例中使用了一些轉位；我用了 Cm 的第二轉位、Bb 的第二轉位、Eb 的第一轉位、D 的第一轉位以及第二轉位。

♫ TRACK 104

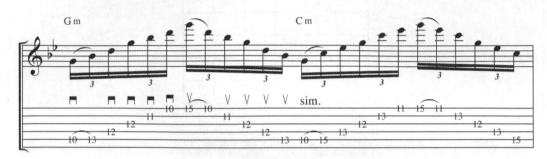

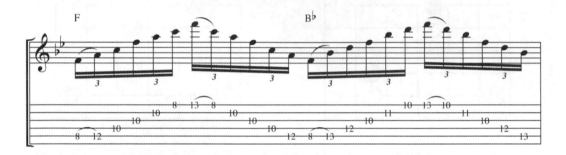

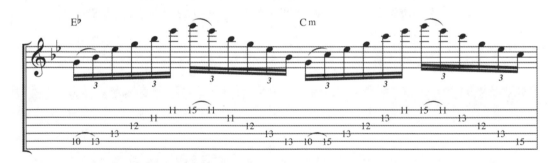

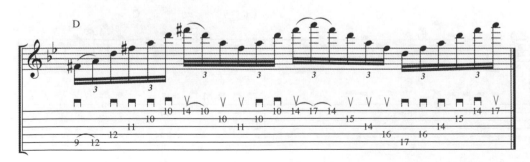

7-8 C 大和弦的掃弦。

♫ TRACK 105

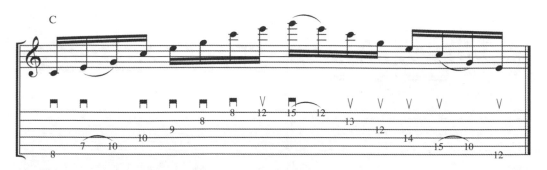

2 跳弦

在所有撥弦技巧中,跳弦算是最困難的一種,原因有兩個,第一在撥弦的時候必須跨越較大的距離,第二是彈奏的同時必須悶住兩條弦中間的弦。跳弦的運用可以產生跨越相當大音程的樂句,在聽覺上是相當酷的。

7-9 將一般的音階模進加上跳弦,聽起來就變得很不一樣,一開始練習時放慢速度,並注意悶音。

♫ TRACK 106

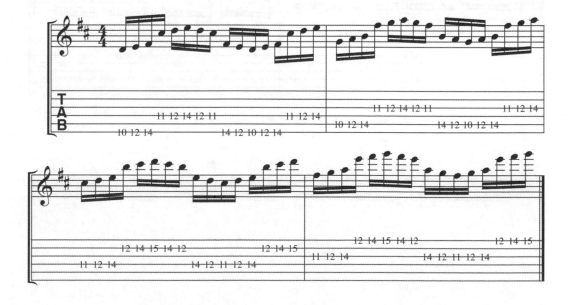

7-10 古典金屬吉他手常用的跳弦手法，使用交替式撥弦來彈奏。

♫TRACK 107

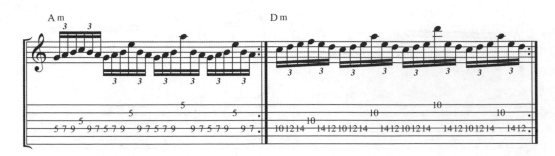

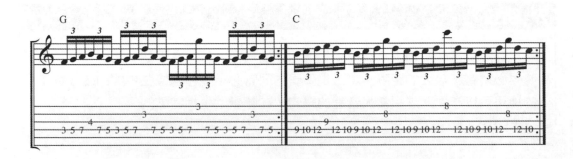

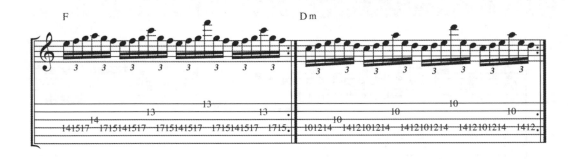

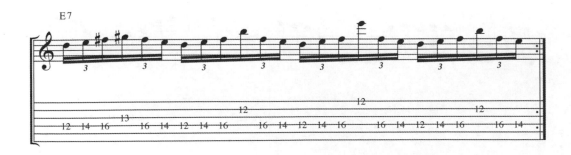

7-11 使用跳弦的方式彈奏琶音是 Paul Gilbert 的絕招，這是個 E 大和弦的琶音指型，
使用指定的撥弦方式彈奏。

♫ TRACK 108

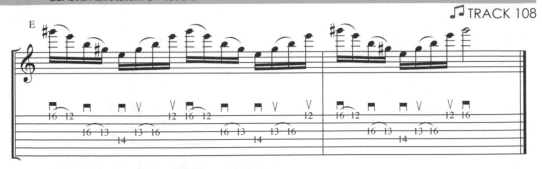

7-12 這是 Em 小和弦琶音指型，撥弦方式同上。

♫ TRACK 109

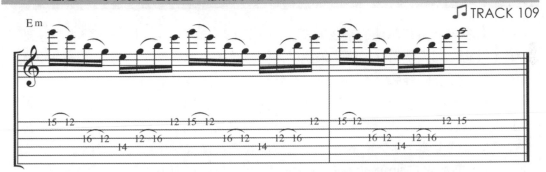

根音在第五弦上的琶音指型與根音在第四弦上的琶音指型一樣。

7-13 將剛才的琶音指型套入 E-B-C#m-G#m-A-E-A-B 和弦進行中。

♫ TRACK 110

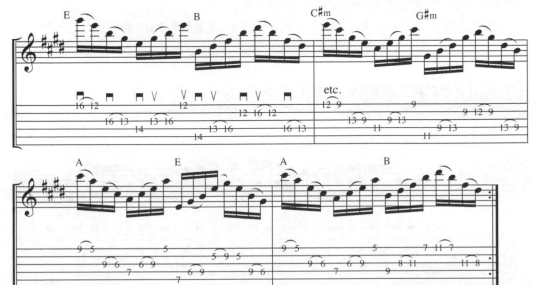

7-14 這是 Paul Gilbert 在演唱會上常常彈的樂句，彈得快的時候聽起來相當酷。

♫ TRACK 111

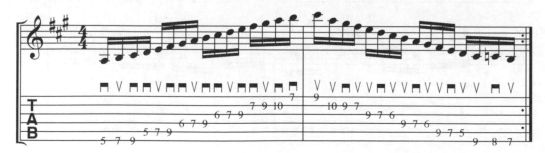

3　經濟式撥弦

　　顧名思義這是精簡的撥弦方式，使用這種方式撥弦可以省去1/3的撥弦動作（很適合懶人使用），簡單來説就是彈奏時遇到需要換弦的時候用一次的撥弦動作來彈奏兩條弦上不同的音，感覺有點像是兩條弦的掃弦。

　　經濟式撥弦是融合了交替式撥弦與掃弦所產生的，這個技巧適合在一條弦上有奇數音要彈奏的情況下使用，因此這種撥弦方式相當適合運用在一弦三音或是琶音的彈奏上，下面的範例可以幫助我們理解何謂「經濟式撥弦」。

　　聆聽Frank Gambale的彈奏，他是第一個大量運用這個技巧的吉他手。
練習時候須注意幾點：
① 音和音之間必須分開，不能同時讓兩個音一起發出聲響，在撥弦動作必須
　　跨越兩條弦的時候，尤需注意這一點。
② 當撥弦跨越兩條弦的時候需以一個動作完成。
③ 經濟式撥弦比交替式撥弦容易失準，所以必須確實使用節拍器。

7-15 使用經濟式撥弦來彈奏 A 大調一弦三音的指型，使用指定撥弦方向，試著比較經濟式撥弦與交替式撥弦的差異，輪流使用這兩種撥弦方式彈奏這個範例。

♫ TRACK 112

7-16 Frank Gambale 風格的 A 小調五聲音階樂句；一般五聲音階的指型一條弦上面只有兩個音，較不適用這種撥弦方式，為了使用經濟式撥弦必須將它改成一弦三音的指型，因此手必須做較大的延展，若感到不好彈可將同樣指型移到高把位練習。

♫TRACK 113

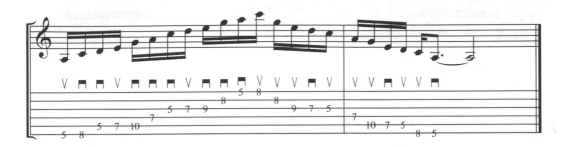

7-17 F# 小調五聲音階，注意每條弦上面的音都是奇數，除了第一弦以外，這是因為當我們彈到第一弦的時候必須改變方向回去彈第二弦，當遇到需要改變彈奏方向的弦時，那條弦上面必須是偶數的音。

♫TRACK 114

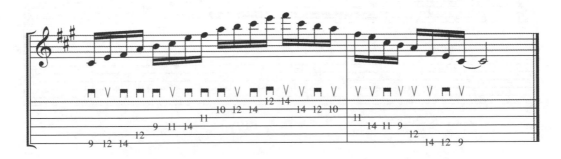

7-18 雖然剛才提到經濟式撥弦適合一弦三音的五聲音階指型上，不過並不代表一般五聲音階指型完全無法使用，這就是個很好的範例。

♫TRACK 115

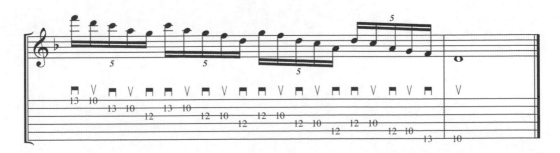

7-19 非常實用的 Cmaj7 琶音指型，仔細算算我們只用了六個撥弦的動作就彈了十六個音，是不是很經濟呢。

♪ TRACK 116

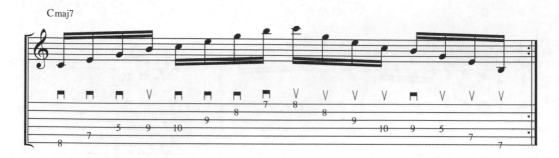

7-20 Em7 琶音，撥弦方式同上一個範例。

♪ TRACK 117

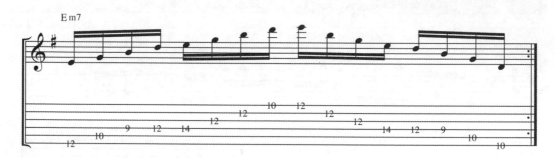

4　複合式撥弦

　　複合式撥弦是右手撥弦技巧的最後一塊拼圖，它融合了手指撥弦與匹克撥弦，一開始這個技巧主要是鄉村吉他手所愛用，近年來越來越多搖滾吉他手開始使用這種彈奏方式，如Brett Garsed、Eric Johnson、Johnny Hiland等人，只使用匹克撥弦有其限制，當遇到跳弦或是需要使用分散和弦伴奏的時候會感到不便（如果你的撥弦技巧跟Paul Gilbert一樣好的話，大概是不會有什麼不便之處），若使用複合式撥弦可以簡化一些動作。

　　使用手指撥弦的記號：

m = 中指

a = 無名指

c = 小指

在六線譜上方若有 m 的符號表示使用中指去撥弦，以此類推。

7-21 ~ 7-24 複合式撥弦的基本練習，一開始放慢速度來彈奏，使用六線譜上方的撥弦
　　　　　方式。

7-21 ♫ TRACK 118

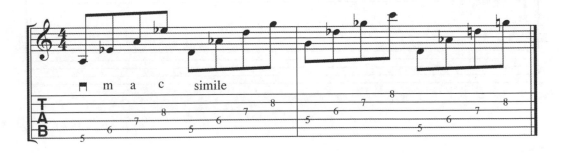

7-22 ♫ TRACK 119

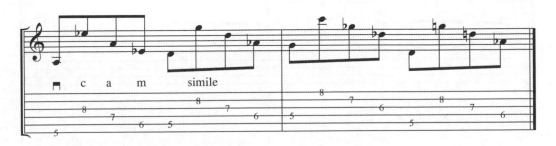

7-23 ♫ TRACK 120

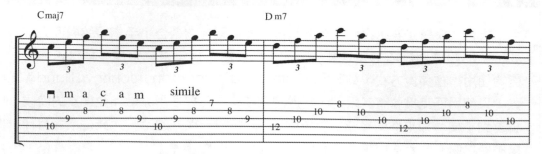

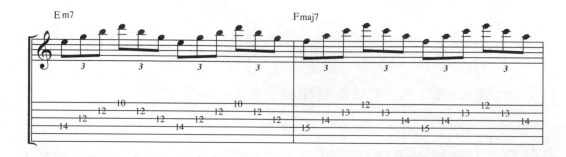

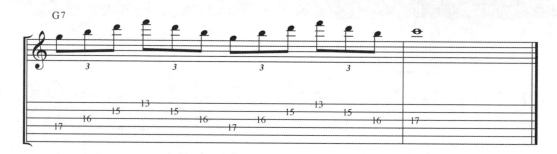

7-24 ♫ TRACK 121

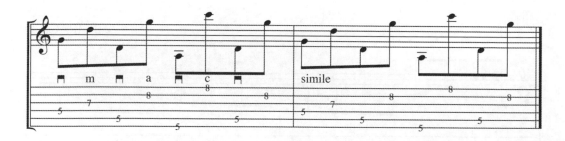

7-25 A 小調五聲音階樂句，也可以使用交替式撥弦彈奏。

🎵 TRACK 122

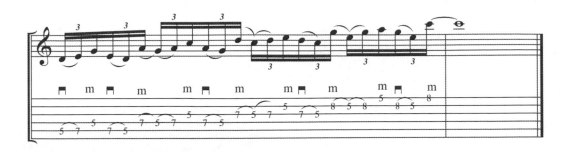

7-26 連續 A-7, C-7, Eb-7, Gb-7 的琶音，把這些音加起來就是 A 半全減音階，遇到 A7
　　 或是 Bbdim 時可以使用這個樂句。

🎵 TRACK 123

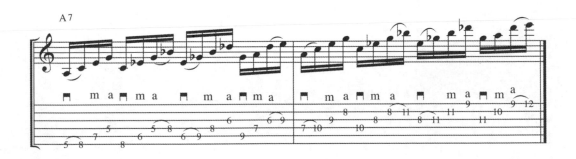

第八章｜左手技巧

CHAPTER 08

左手技巧

本章主題是連音彈奏，連音的意思是音與音之前沒有間斷。在吉他彈奏上，我們可以使用捶弦與勾弦來達到這個目的。

相較於使用匹克彈奏，捶勾的彈奏可以製造較圓滑的音色，若拿Joe Satriani 和Paul Gilbert來比較，你會發現Satch的音色較為圓潤，而Paul Gilbert的音色較硬，感覺每個音都是一顆一顆的。

1 捶弦與勾弦

捶弦的動作就是用指尖敲擊弦使其發出聲響，剛開始練習的時候你大概會發現捶出來的聲音比使用匹克彈奏來得小，經過一段時間練習後就不會有這個問題了。勾弦是捶弦相反的技巧，將已經壓在弦上的手指往下拉並順勢離開弦，讓低把位的音發出聲響。

彈奏的時候盡量讓捶弦與勾弦的音量大小平均，另外必須注意拍子。捶勾練習不能一次彈太久，若手酸了就必須休息一下，要不然很容易造成運動傷害。

8-1 ~ 8-7 片段的捶勾練習，熟練後可以將它們套入任何音階中，發展成較長的樂句。

8-1 ♫ TRACK 124

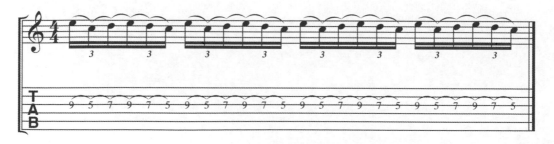

8-2 ♫ TRACK 125

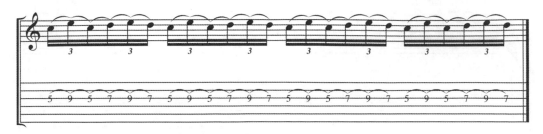

8-3 ♫ TRACK 126

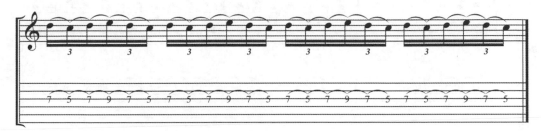

8-4 ♫ TRACK 127

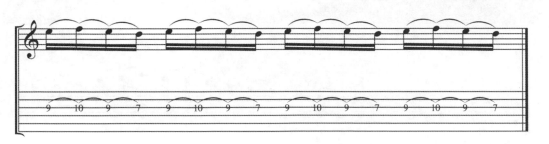

8-5 ♫ TRACK 128

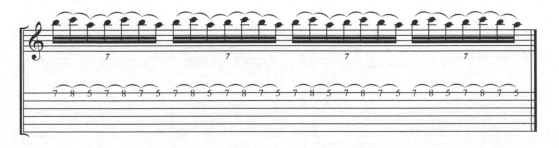

8-6 ♩ TRACK 129

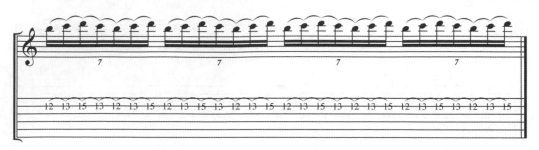

8-7 ♩ TRACK 130

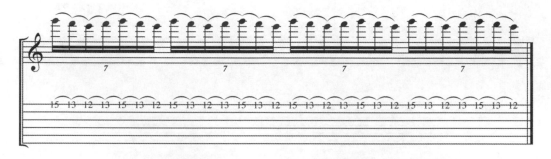

8-8 這是 C 大調一弦三音的指型，只有在換弦彈奏的時候才撥弦。上行時，每拍除了第一個音之外，其餘使用捶弦的方式彈奏。下行時，除了第一個音之外其餘使用勾弦方式彈奏。

♩ TRACK 131

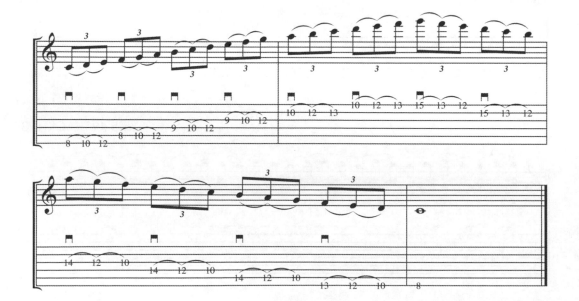

8-9 同樣是 C 大調一弦三音的指型，只是換了音的順序，記住只有在換弦彈奏時才撥弦。

♫ TRACK 132

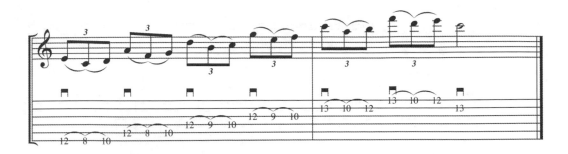

8-10 將練習 8-1 的模式套入 C 大調一弦三音的指型中。

♫ TRACK 133

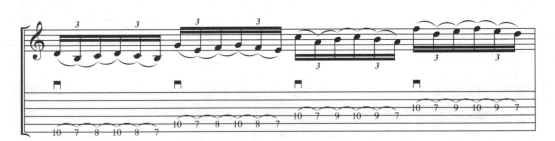

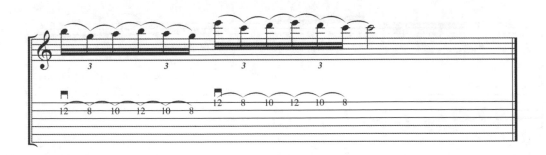

8-11 這是 A 大調的捶勾樂句。

♫TRACK 134

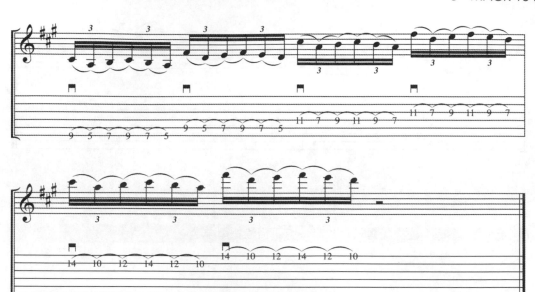

8-12 這是另一種六連音的模進樂句，同樣必須套入一弦三音的指型，使用六線譜上的撥弦方向。

♫TRACK 135

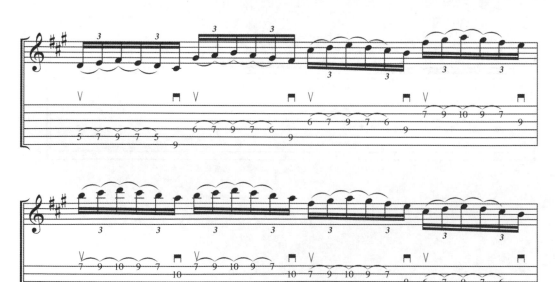

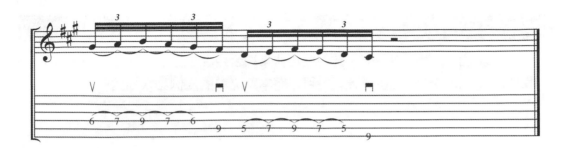

8-13 加上滑音的捶勾樂句，在高速的情況下彈奏會相當酷。

🎵TRACK 136

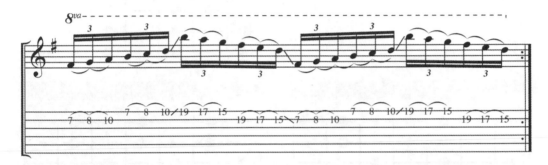

8-14 Richie Kotzen 風格的樂句。這個樂句只有第一個音是使用撥弦的方式彈奏，其餘的音全部只用捶勾以及滑音的方式彈奏，即使是換弦的地方也是使用捶音的方式彈奏（參照六線譜上的 h 記號）。

🎵TRACK 137

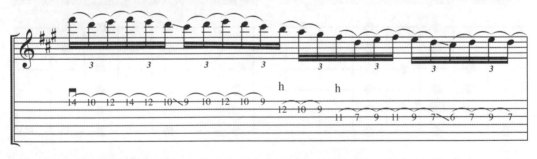

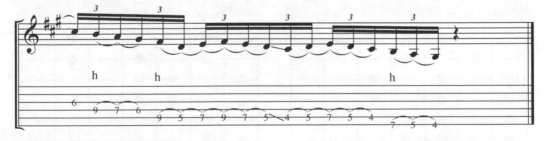

2　一弦三音指型

從以上的範例可以得知，捶勾技巧非常適合用在一弦三音的指型中，以下
我提供大小調各七個指型，練習時可以將本章之前的範例套入指型中。

指型 1

大調一弦三音指型

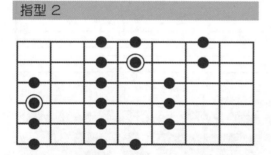

指型 2

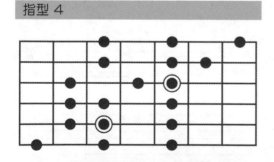

指型 3

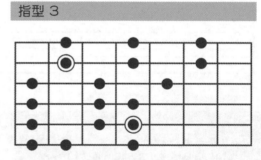

指型 4

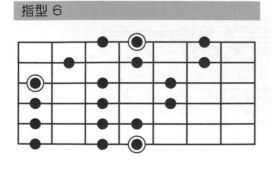

指型 5

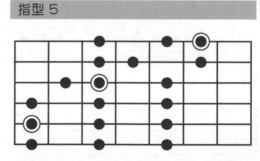

指型 6

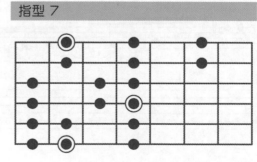

指型 7

小調一弦三音指型

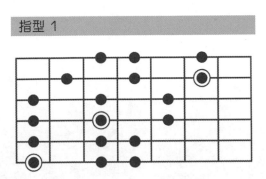

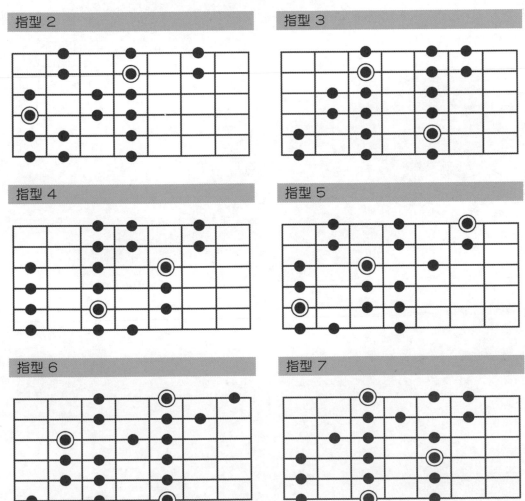

第九章｜點弦

CHAPTER 09

點弦

　　點弦是吉他彈奏上最花俏的技巧，且容易製造出快速又流暢的樂句。點弦的起源已經不可考了，不過第一個大量運用這個技巧的人是Van Halen。Van Halen第一張專輯中的"Eruption"徹底的顛覆了八零年代搖滾樂。

　　不久之後，很多搖滾吉他手開始將點弦運用在彈奏中，並且把這個技巧做相當的修飾，如Steve Vai, Joe Satriani, Reb Beach, Nuno Bettencourt等人。

　　之後的Jennifer Batten（早期Micheal Jackson的吉他手）和 TJ Helmerich 更將這個技巧發揮到極致的八指點弦。

　　本章節對各種點弦技巧都略有著墨，希望讀者學完這個章節後，可以將點弦運用在自己的彈奏當中。

1 基本動作

　　點弦其實就是右手使用捶勾技巧來彈奏左手伸展不到的音，簡單說點弦就是加上了右手的捶勾。以下是一些基本要點：

① 你可以使用中指點弦，例如Steve Vai；或是食指點弦，使用食指點弦的人有 Van Halen, Nuno, Paul Gilbert, 若要使用食指點弦，就必須要以中指夾住匹克。還有一種方式是用食指夾住匹克中指點弦，Guthrie Govan就是使用這種方式。

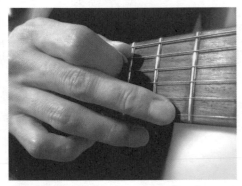
中指點弦。

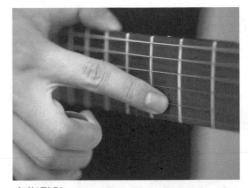
食指點弦。

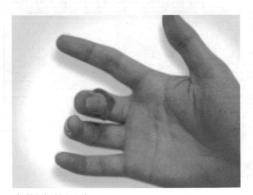
中指夾住匹克。

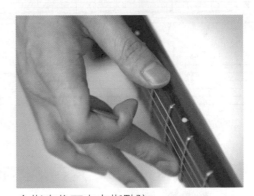
食指夾住匹克中指點弦。

② 若使用一般的中指點弦，應將手掌內側靠在琴頸上以增加彈奏穩定度；若是使用食指點弦或Guthrie Govan風格的中指點弦的時候，可以將空出來的大拇指擺在琴頸的上方，以增加彈奏的穩定度。

③ 使用細的弦（009~042）。

④ 點弦的時候較難悶音，可以在琴頭位置綁一個髮束來幫助悶音。

⑤ 右手勾音的方式有兩種，一種是向下勾弦（朝地板方向），另一種是向上勾弦（朝天花板方向），這完全取決於個人喜好。

9-1 最常用的點弦模式之一，五線譜以及六線譜上方的 + 記號代表點弦的意思。首先使用食指或是中指點第一弦第十二格上的 E，接著使用勾弦彈出第五格上的 A，再使用左手無名指或是小指捶第八格上的 C，這是 Am 琶音的樂句。

♫ TRACK 138

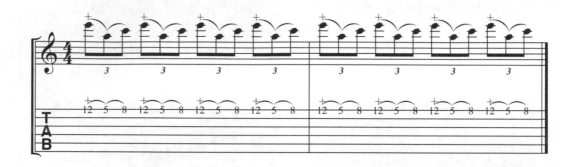

9-2 一樣是 Am 琶音樂句，只是改變左手音排列的順序而已。

♫ TRACK 139

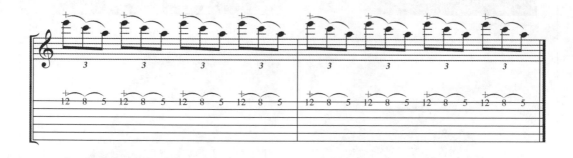

9-3 Van Halen 風格的點弦樂句，其實就是將 9-1 和 9-2 結合起來而已。

♫ TRACK 140

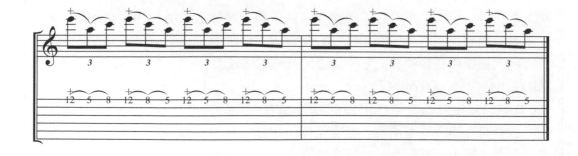

2 琶音彈奏

點弦技巧最常運用在琶音彈奏中，9-1~9-3 就是琶音的樂句，在本小節中，將提供更多的範例，以及運用的方法。

9-4 將剛才 9-3 範例使用的模式套入 Em-C-D-Em 的和弦進行中，讀者可試著將這個模式套入自己喜歡的和弦進行中。

♫TRACK 141

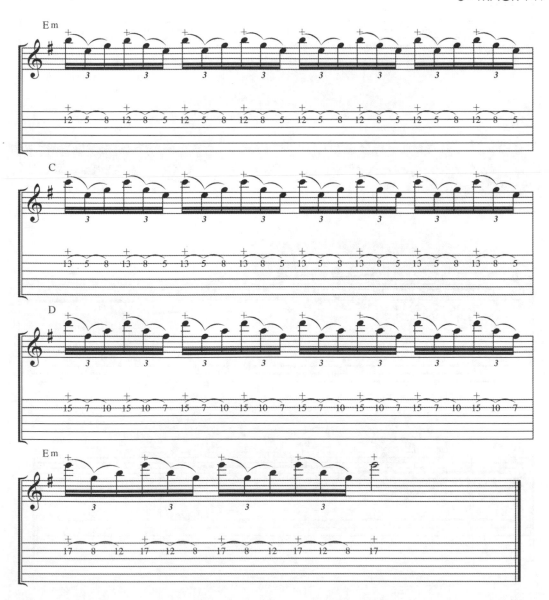

9-5 這是 A 旋律小音階的樂句，其中使用了第一弦開放音 E，能這樣用是因為 E 是 Am 和
　　 E7 的共同音。

♫ TRACK 142

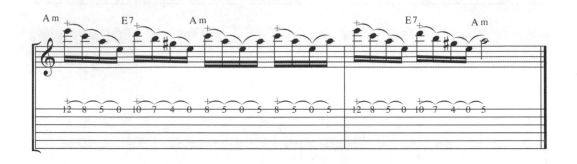

9-6 使用 9-1 範例的模式連續彈奏 G 大三和弦跟 Db 大三和弦，這兩個三和弦輪流在不同
　　 的弦上出現；這兩個三和弦的音加起來就是 G 的半全減音階，適合在遇到屬和弦的情
　　 況下使用。

♫ TRACK 143

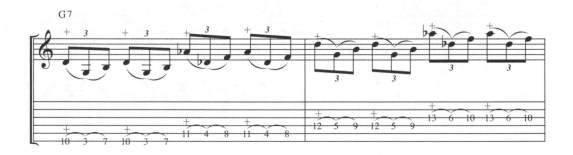

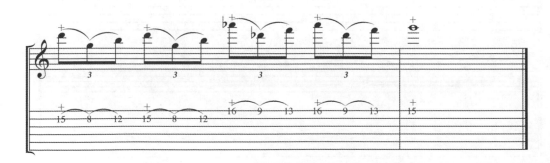

9-7 G 大調的點弦樂句，有很多地方有把位的變換，一開始放慢速度練習。

♫ TRACK 144

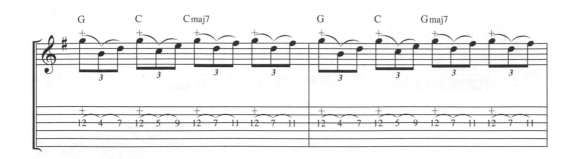

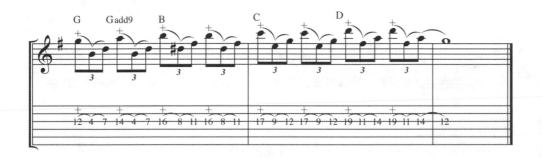

9-8 Nuno Bettencourt 風格的點弦樂句，非常酷；這個樂句需要跳弦，所以練習時要特別注意悶音。

♪ TRACK 145

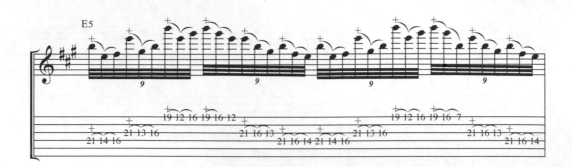

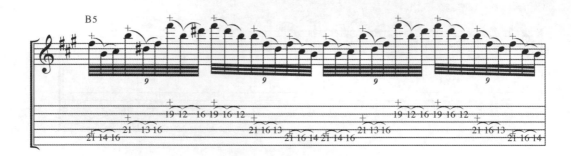

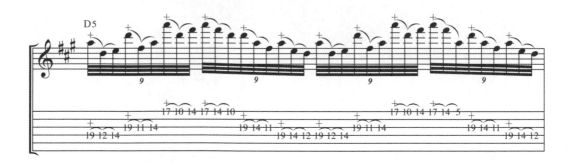

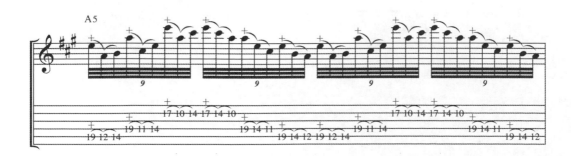

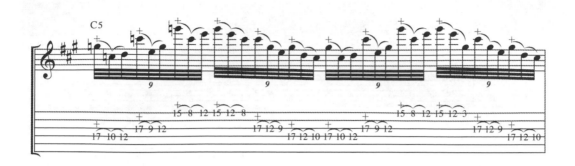

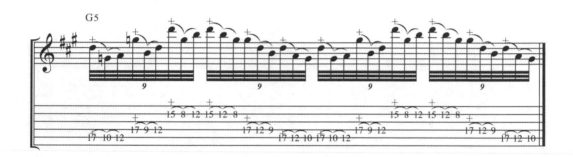

3 音階彈奏

9-9 C 大調下行音階，左手使用一弦三音的指型。

♫ TRACK 146

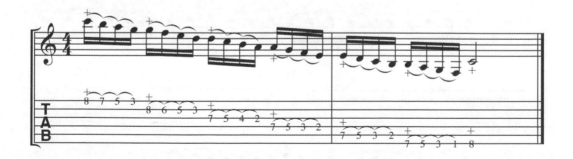

9-10 Paul Gilbert 風格的點弦樂句,可以在同一條弦上做快速的把位移動,試著在不同的弦上彈奏這個範例,或是使用不同的音階彈奏。

♪ TRACK 147

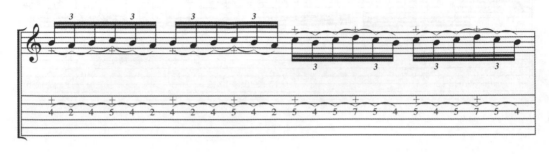

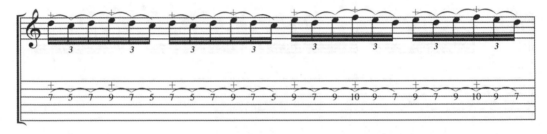

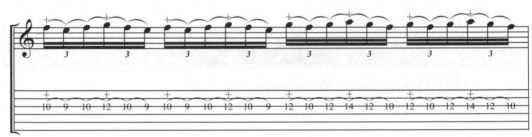

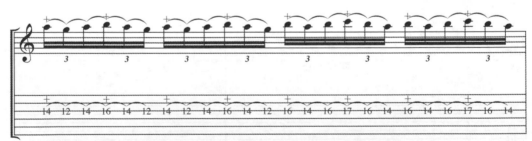

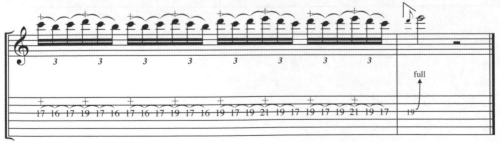

9-11 A 大調點弦的樂句，左手使用一弦三音的指型，可以使用這個模式在同一條弦上做水平的移動，或是在指板上做垂直的移動。

♫ TRACK 148

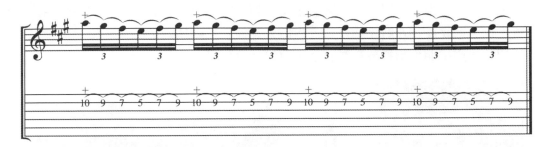

9-12 這是 A 小調五聲音階的點弦樂句，左手彈奏小調五聲音階的第四指型，右手負責點高把位上 A 小調五聲音階的音。

♫ TRACK 149

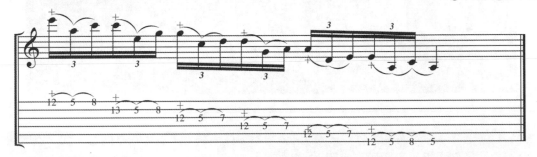

9-13 G# 小調的樂句，因為把位轉換很快，所以要特別注意悶音。

♫ TRACK 150

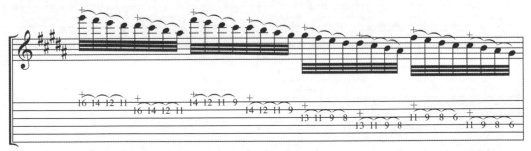

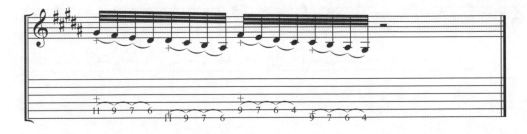

4 八指點弦

　　八指點弦是最困難的吉他彈奏技巧之一，在這個章節我們必須使用右手的食指、中指、無名指以及小指來點弦；所謂八指點弦的意思並不是同時使用八隻手指，而是使用左右手除了大拇指以外其他手指做捶勾的動作，使用八指點弦的時候必須將大拇指放在琴頸上，以增加穩定度。

9-14 強化右手捶勾力量練習，彈奏時將大拇指放在琴頸上，試著在不同弦上彈奏這個練習，六線譜下方的數字代表右手的手指。

♪TRACK 151

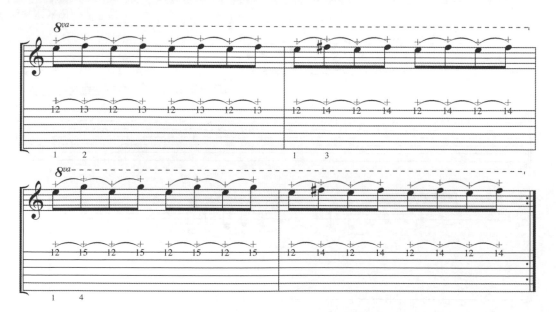

9-15 同樣是強化右手的練習，不過這次需要左手的配合，左右手使用同一根手指。

♫ TRACK 152

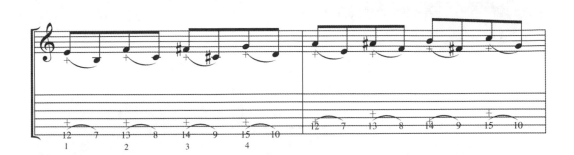

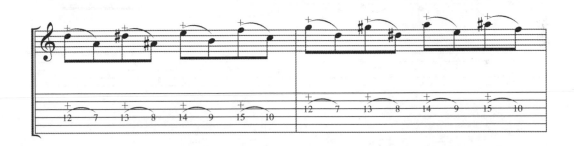

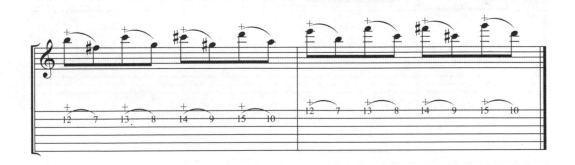

9-16 五聲音階的指型非常適合點弦，因為每條弦上都是兩個音，所以在八指點弦應用上，可以左手負責一個指型，右手負責一個指型；這個範例中左手彈 A 小調五聲音階的第四指型，右手負責彈 E 小調五聲音階的第四指型，這兩個音階之所以可以一起使用是因為它們都屬於 A 小調。

♫ TRACK 153

A 小調五聲音階組成音：A C D E G
E 小調五聲音階組成音：E G A B D
A 小調自然音階：A B C D E F G

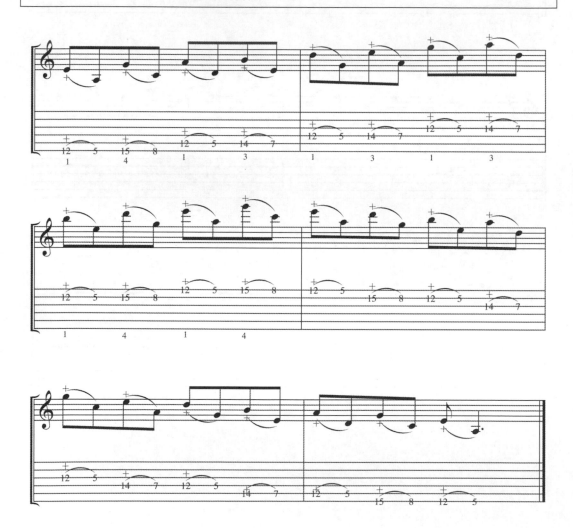

9-17 這是 Jennifer Batten 風格的點弦樂句，同樣是由 A 小調五聲音階以及 E 小調五聲音階組成，只是這次左右手負責的音階和上一個範例相反。

♪TRACK 154

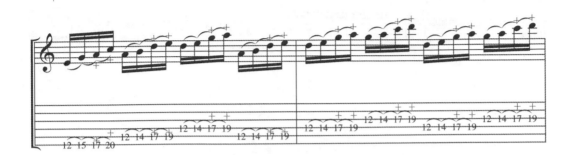

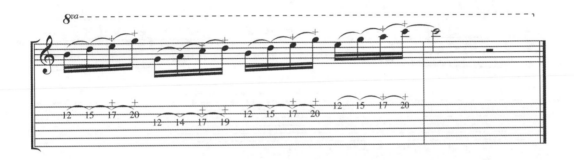

9-18 C大調音階點弦樂句，在這個範例中左右手各負責一個一弦三音的指型；這個範例非常難彈，一開始必須放慢速度練習，請特別注意悶音。

♫ TRACK 155

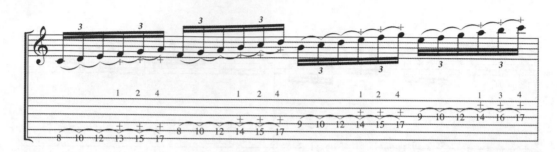

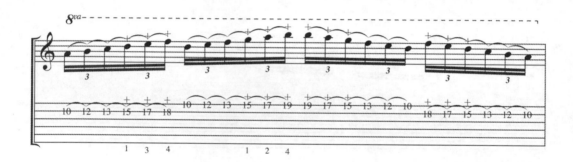

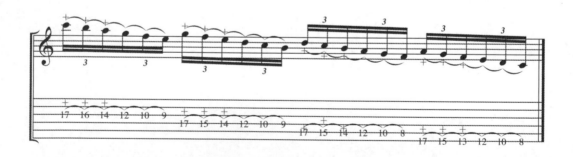

9-19 同樣是 C 大調的樂句，不過這裡加上了跳弦。

♫ TRACK 156

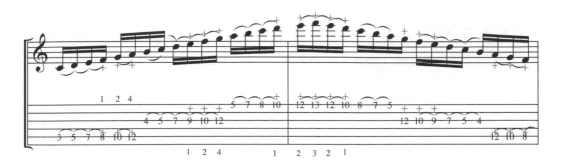

9-20 這是 G 大和弦琶音，讀者可以在 Jeff Watson 的彈奏中聽到類似的手法。

♫ TRACK 157

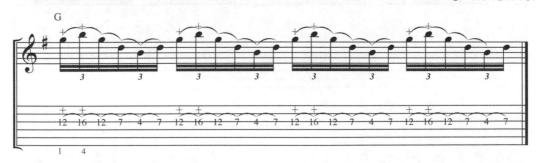

9-21 將範例 9-20 的模式套入 G 大調 I - iii - IV - V 的和弦進行中。

♫TRACK 158

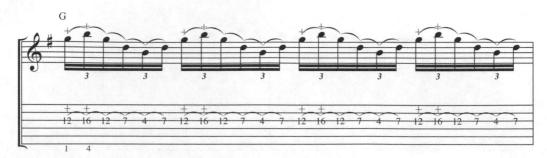

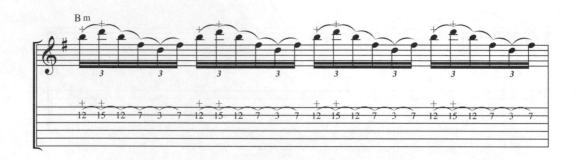

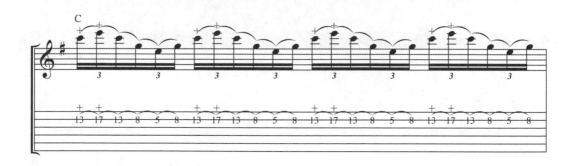

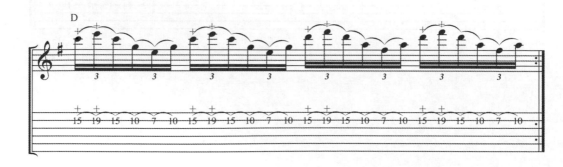

第十章｜調式音階（一）

CHAPTER 10

調式音階（一）

調式音階是由大調音階衍生出來的。大調音階一共有七個音，分別將這七個音當成根音所產生的音階就是調式。以C大調音階來作範例：

C大調音階組成音是：C D E F G A B

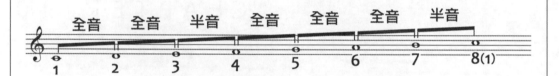

音與音之間的關係是：全-全-半-全-全-全-半

其公式為：1 2 3 4 5 6 7 8

凡是以這種音程關係組成的音階就是大調音階，另一個名稱叫做「艾歐尼安」（Ionian）。

若我們將C大調中的D當成根音，由D向上推算一個八度所形成的音階組成為：D E F G A B C

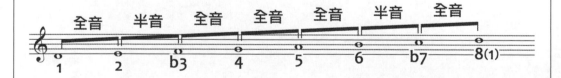

音與音之間的關係是：全-半-全-全-全-半-全

其公式為：1 2 b3 4 5 6 b7

凡是以這個音程關係組成的音階就稱為「多利安」（Dorian）。

將E當成根音往上推算一個八度所形成的音階為：E F G A B C D

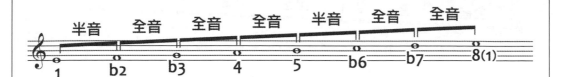

音與音之間的關係是：半-全-全-全-半-全-全
其公式為：1　b2　b3　4　5　b6　b7
凡是以這個音程關係組成的音階就稱為「弗利吉安」（Phrygian）。

以大調音階中第四音F做為根音往上推算一個八度所形成的音階叫做「利地安」（Lydian）。

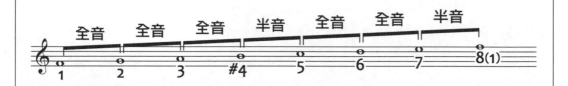

其公式為：1　2　3　#4　5　6　7

以大調音階中第五音G為根音往上推算一個八度所形成的音階叫做「米索利地安」（Mixolydian）。

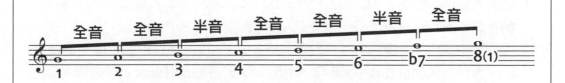

其公式為：1　2　3　4　5　6　b7

　　以大調音階中第六音 A 為根音往上推算一個八度所形成的音階叫做「伊歐利安」（Aeolian），也就是我們平常使用的小調音階。

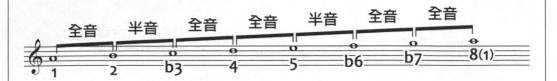

其公式為：1　2　b3　4　5　b6　b7

　　以大調中第七音 B 當根音往上推算一個八度所形成的音階叫做「羅克利安」（Locrian）。

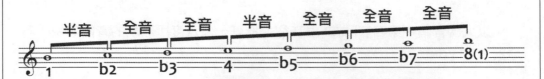

其公式為：1　b2　b3　4　b5　b6　b7

　　學習調式音階的方式有兩種，一種是把調式當作大調音階的關係調來思考，另一種方式是把每種調式當作獨立的音階來思考，舉例來說，假如你要彈奏 A Phrygian，其思考方法如下：

① 弗利吉安的公式為：1 b2 b3 4 5 b6 b7，以A為根音套入這個公式所產生的音是：A bB C D E F G，這就是A弗利吉安音階。
② 弗利吉安是由某大調的第三音為根音組成的，所以從A往回推兩個全音就是F，F大調音階的組成音是：F G A bB C D E，由此可知F大調音階與A弗利吉安是由共同的七個音組成的，所以當我們需要彈奏 A弗利吉安，其實只要彈 F大調即可。

1 米索利地安

　　米索利地安是由大調第五音為根音往上推算一個八度所形成的音階，它的公式是：1 2 3 4 5 6 b7。

　　米索利地安是屬於大調聲響的音階，因為這個音階的第三音跟主音的關係是大三度。其順接和弦如下：

I	IImi	IIIdim	IV	Vmi	VImi	bVII

　　我們以A當根音比較A大調與A米索利地安的順階和弦：

A Ionian	Amaj	Bmi	C#mi	Dmaj	Emaj	F#mi	G#dim
A Mixolydian	Amaj	Bmi	C#dim	Dmaj	Emi	F#mi	Gmaj

　　從上面的比較中可以得知，這兩個音階最大的差別是第七音，A大調的第七音是G#，A米索利地安的第七音是G（小七度）。

　　A米索利地安建立在D大調第五音上，所以A米索利地安與D大調是關係調，我們比較一下它們的順階和弦：

D Ionian	Dmaj	Emi	F#mi	Gmaj	Amaj	Bmi	C#dim
A Mixolydian	Amaj	Bmi	C#dim	Dmaj	Emi	F#mi	Gmaj

10-1 使用米索利地安在這個範例中做即興訓練，試著記住這個音階的顏色。

♫TRACK 159

2 米索利地安的指型

以下是 C 米索利地安的五個指型，如果各位還記得大調音階的指型怎麼
彈就簡單多了，只要把第七音往後退半音就是米索利地安了。

指型 1

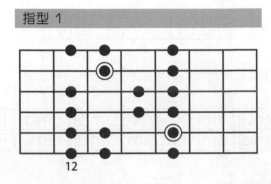

指型 2　　　　　指型 3

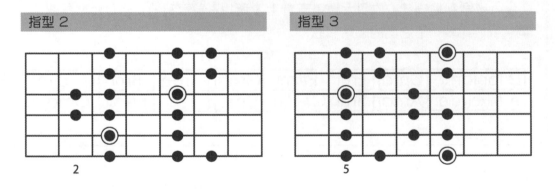

指型 4　　　　　指型 5

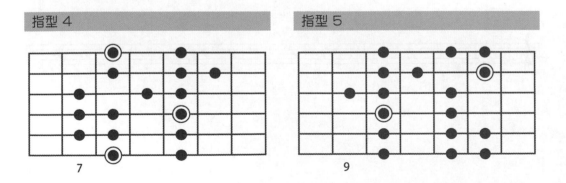

3 米索利地安之運用

在剛才範例10-1中只有一個和弦，因此我們除了可以使用米索利地安還可以使用大調音階來彈奏，若在加上幾個和弦，音階的選擇將會變少，我們看看下面這個範例10-2。

♪ TRACK 160

我們試著分析一下這個和弦進行，其中G這個和弦不屬於A大調，因為A大調的第七級是G#dim，G和弦只存在於A米索利地安中，因此若我們要在這個範例中做即興彈奏，就只能使用米索利地安。

10-3 A米索利地安一弦三音指型下行的模進練習。

♪ TRACK 161

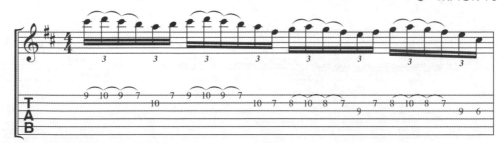

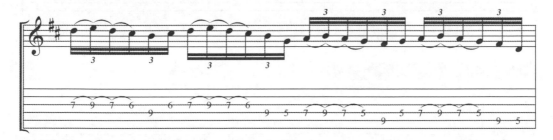

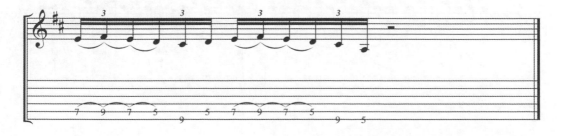

10-4 A 米索利地安一弦三音指型上行的模進練習。

TRACK 162

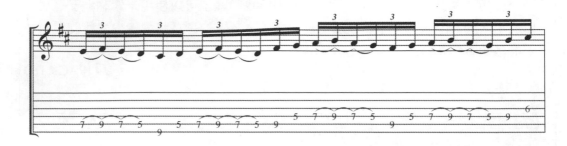

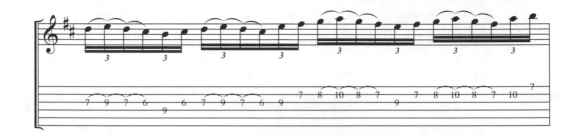

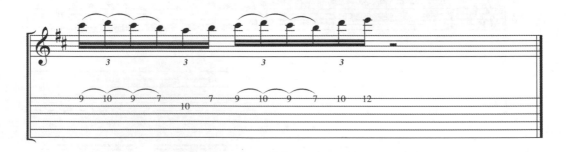

10-5 A 米索利地安的樂句。

TRACK 163

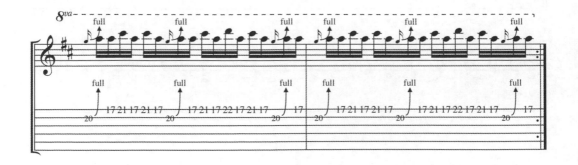

接下來我想討論五聲音階在調式中的運用，以C米索利地安來說（C D E F G A bB），很明顯的我們可以使用C大調五聲音階（C D E G A），除此之外還可以有別的選擇，首先必須參考C米索利地安的順接階弦：

Cmaj	Dmi	Edim	Fmaj	Gmi	Ami	Bbmaj

其中第一級、第四級以及第七級和弦是大和弦，可將它們延伸成大調五聲音階，接著來檢視這三個五聲音階與C米索利地安的關係。

C 大調五聲音階：C D E G A

F 大調五聲音階：F G A C D

Bb 大調五聲音階：Bb C D F G

這三個五聲音階的音都包含在C米索利地安之中，因此遇到C米索利地安的和聲這三個五聲音階都可以使用，但它們產生的聲響各有不同，其中又以Bb大調五聲音階最能帶出米索利地安的特色，我們聽聽在C7和弦上彈這三個五聲音階所產生的不同聲響。

10-6 C 大調五聲音階。

♩ TRACK 164

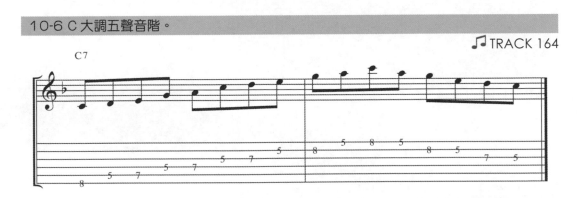

10-7 F 大調五聲音階。

♩ TRACK 165

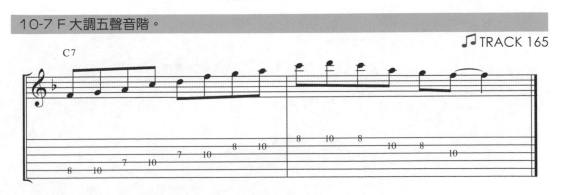

10-8 Bb 大調五聲音階。

TRACK 166

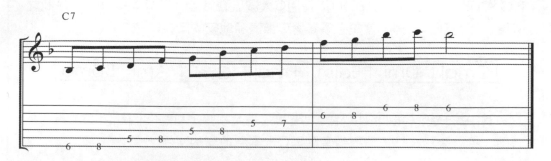

10-9 使用 C 米索利地安在這個和弦進行中做即興練習，不要忘了還可以使用剛才提到的
三個大調五聲音階。

TRACK 167

4 多利安

多利安是由大調第二音為根音往上推八度所形成的音階，它的公式是：
1 2 b3 4 5 6 b7。

多利安是屬於小調聲響的音階，因為這個音階的第三音跟主音的關係是小
三度。其順接和弦如下：

Imi	IImi	bIII	IV	Vmi	VIdim	bVII

我們以D當根音比較D小調與D多利安的順階和弦：

D Minor	Dmi	Edim	Fmaj	Gmi	Amin	Bbmaj	Cmaj
D Dorian	Dmi	Emi	Fmaj	Gmaj	Amin	Bdim	Cmaj

由以上的比較可以得知，兩個音階最大差異在第六音，D小調的第六音
是Bb（小六度），而D多利安是B（大六度），在聽覺上多利安比小調明亮一
些。

D多利安是C大調的關係調，以下我們來比較它們的順階和弦：

C Major	Cmaj	Dmi	Emi	Fmaj	Gmaj	Ami	Bdim
D Dorian	Dmi	Emi	Fmaj	Gmaj	Amin	Bdim	Cmaj

10-10 使用多利安在這個範例中做即興訓練，並試著記住音階的顏色。

♫ TRACK 168

5 多利安的指型

將之前學過的小調音階指型的第六音升高半音就是多利安了，以下是C多利安的五個指型。

指型 1

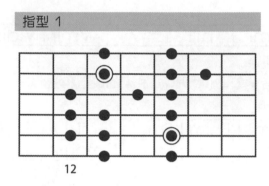

指型 2

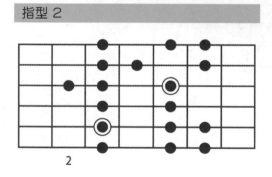

指型 3

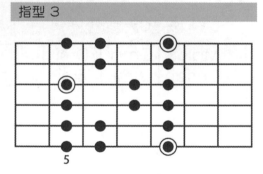

指型 4

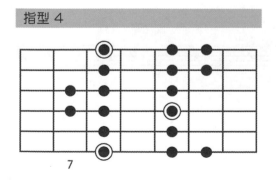

指型 5

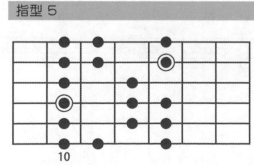

6 多利安之運用

10-11 我們分析一下這個和弦進行，比較一下 D 小調與 D 多利安的順階和弦，就會發現 D 小調的第四級是 Gmi 而 D 多利安是 G，因此若要在這和弦進行上做即興彈奏，多利安才是適合的音階。

♫ TRACK 169

10-12 ~ 10-14 D 多利安的樂句，主要還是建立在五聲音階的基礎上，只是加上了多利安的第六音。

10-12 ♫ TRACK 170

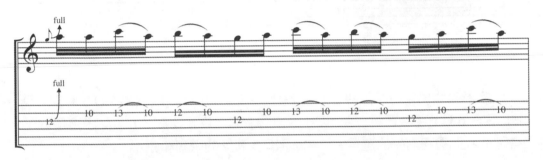

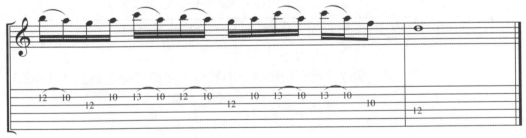

10-13 ♫ TRACK 171

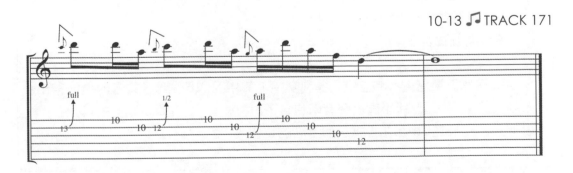

10-14 ♫ TRACK 172

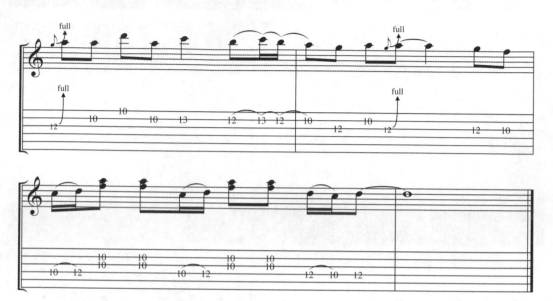

接下來我們來討論五聲音階在多利安中的運用，很顯然的在D多利安（D E F G A B C）中我們可以使用D小調五聲音階（D F G A C），除了這個五聲音階外我們還可有別的選擇，首先參考D多利安的順階和弦：

Dmi	Emi	Fmaj	Gmaj	Ami	Bdim	Cmaj

其中第一級、第二級以及第五級和弦是小和弦，我們可將它們延伸成小調五聲音階，現在來檢視這三個五聲音階與D多利安的關係。

D小調五聲音階：D F G A C
E小調五聲音階：E G A B D
A小調五聲音階：A C D E G

這三個五聲音階都包含在D多利安中，其中又以E小調五聲音階最能帶出多利安的聲響，因為E小調五聲音階包含了B這個音，這是D多利安的第六音；以下我們比較在Dm和弦上這三個音階的聲響。

10-15 D小調五聲音階。

🎵 TRACK 173

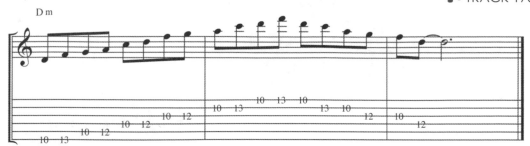

10-16 E小調五聲音階。

🎵 TRACK 174

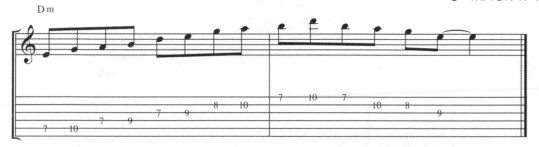

10-17 A小調五聲音階。

🎵 TRACK 175

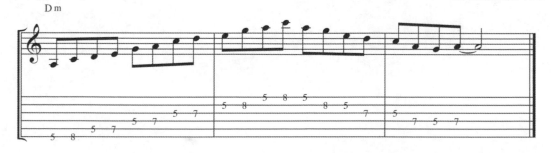

10-18 使用C多利安在這和弦進行中做即興練習；也可以使用C小調、D小調、G小調五聲音階。

🎵 TRACK 176

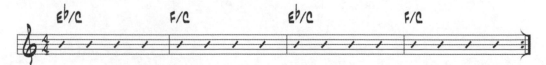

第十一章｜調式音階（二）

CHAPTER 11

調式音階（二）

1 利地安

利地安是由大調第四音為根音往上推一個八度所形成的音階，它的公式是：1 2 3 #4 5 6 7。

利地安是屬於大調聲響的音階，因為這個音階的第三音跟主音的關係是大三度。其順階和弦如下：

I	II	IIImi	#IVdim	V	VImi	VIImi

我們以C當根音比較C大調與C利地安的順階和弦：

C Ionian	Cmaj	Dmi	Emi	Fmaj	Gmaj	Ami	Bdim
C Lydian	Cmaj	Dmaj	Emi	F#dim	Gmaj	Ami	Bmi

從上面的比較中可以得知，這兩個音階最大的差別是第四音，C大調的第四音是F，C利地安的第四音是F#（增四度）。

C利地安建立在G大調第四音上，所以C利地安與G大調是關係調，以下我們比較它們的順階和弦：

G Ionian	Gmaj	Ami	Bmi	Cmaj	Dmaj	Emi	F#dim
C Lydian	Cmaj	Dmaj	Emi	F#dim	Gmaj	Ami	Bmi

11-1 使用 C 利地安在這個範例中做即興訓練，試著記住這個音階的顏色。

♫TRACK 177

2　利地安的指型

以下是C利地安五個指型，將C大調音階第四音升一個半音就是利地安了。

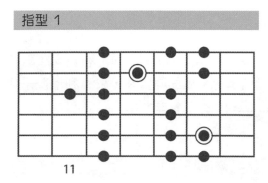

指型 1

11

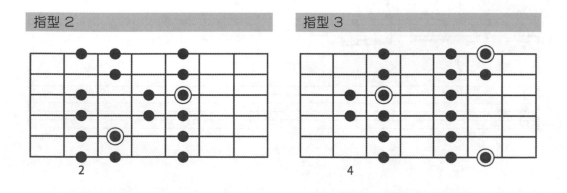

指型 2

2

指型 3

4

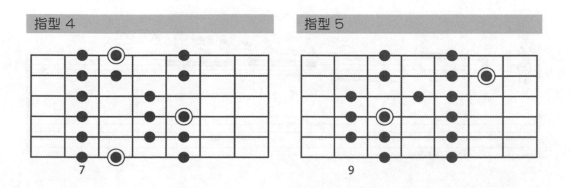

指型 4

7

指型 5

9

3 利地安之運用

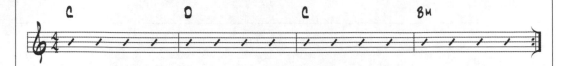

　　這是C利地安和弦進行，在所有大調系列調式中只有利地安的第二級是大和弦，另外這個和弦進行的第四小節是Bmi，利地安順階和弦第七級就是小和弦，因此若要在這和弦進行上做即興彈奏，只有利地安是適合的音階。

11-3 以五聲音階為基礎的 C 利地安樂句。

♫ TRACK 179

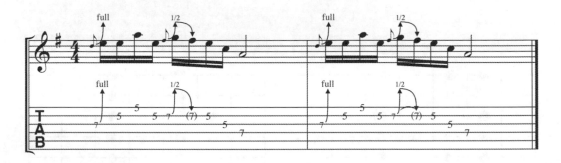

11-4 加上了升四度的 Cmaj7 琶音。

♫ TRACK 180

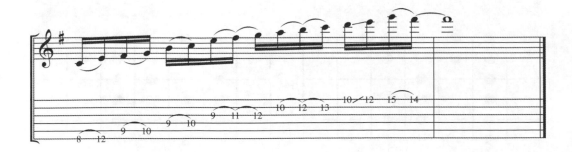

11-5 C 利地安的樂句，其中使用了很多的捶勾技巧。

♫ TRACK 181

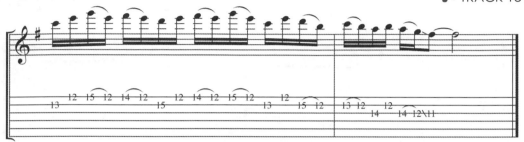

11-6 連續的 C 與 D 大和弦琶音，這是利地安彈奏中常用的手法，C 與 D 分別是 C 利地安的第一級與第二級順階，其中 D 大和弦的大三度為 F#，是利地安的特色音。

♫ TRACK 182

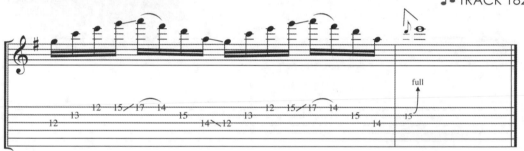

　　接下來我們來討論五聲音階在利地安中的運用，很顯然的，在C利地安（C D E #F G A B）中我們可以使用C大調五聲音階（C D E G A），除了這個五聲音階外我們還是有別的選擇，首先我們參考C利地安的順階和弦：

Cmaj	Dmaj	Emi	F#dim	Gmaj	Ami	Bmi

　　其中第一級、第二級以及第五級和弦是大和弦，它們可以延伸成大調五聲音階，我們來檢視這三個五聲音階與C利地安的關係。

C 大調五聲音階：C D E G A

D 大調五聲音階：D E #F A B

G 大調五聲音階：G A B D E

　　這三個五聲音階都包含在C利地安中，在這三個音階中，C大調五聲音階聽起來最普通，另外兩個都很好聽，其中D大調五聲音階最能帶出利地安的特色，因為它的第三音F#是C利地安的特色音，以下我們比較這三個音在C和弦上的聲響。

11-7 C 大調五聲音階。

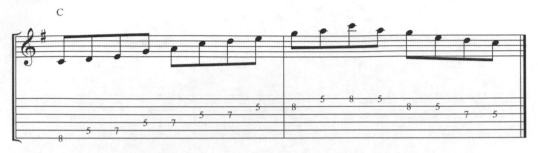

♫ TRACK 183

11-8 D 大調五聲音階。

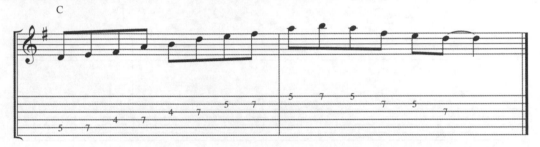

♫ TRACK 184

11-9 G 大調五聲音階。

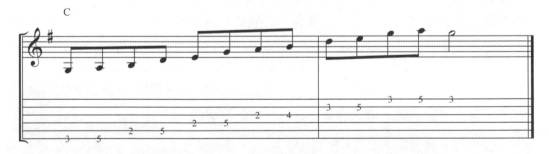

♫ TRACK 185

11-10 這是典型的利地安和弦進行，使用 C 利地安以及上述的五聲音階在這範例中做即興練習。

♫ TRACK 186

4　弗利吉安

　　弗利吉安是由大調第三音為根音往上推八度所形成的音階，它的公式是：
1 b2 b3 4 5 b6 b7。

　　弗利吉安是屬於小調聲響的音階，因為這個音階的第三音與主音的關係是
小三度。其順接和弦如下：

Imi	bII	bIII	IVmi	Vdim	bVI	bVIImi

　　我們以B當根音，比較B小調與B弗利吉安的順階和弦：

B Minor	Bmi	C#dim	Dmaj	Emi	F#mi	G	A
B Phrygian	Bmi	Cmaj	Dmaj	Emi	F#dim	G	Ami

　　從上面的比較中可以得知，這兩個音階最大的差別是第二音，B小調的第
二音是C#，B弗利吉安的第二音是C（小二度）。

　　B弗利吉安建立在G大調第三音上，所以B弗利吉安與G大調是關係調，以
下我們比較它們的順階和弦：

G Ionian	Gmaj	Ami	Bmi	Cmaj	Dmaj	Emi	F#dim
B Phrygian	Bmi	Cmaj	Dmaj	Emi	F#dim	G	Ami

11-11 使用 B 弗利吉安在這個範例中做即興訓練，試著記住這個音階的顏色。

♫ TRACK 187

5 弗利吉安的指型

以下是C弗利吉安指型，將小調音階指型的二度降半格就是弗利吉安的指型了。

指型 1

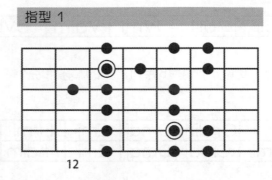

指型 2　　　指型 3

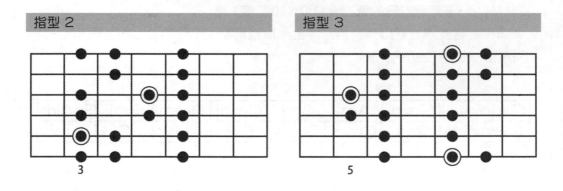

指型 4　　　指型 5

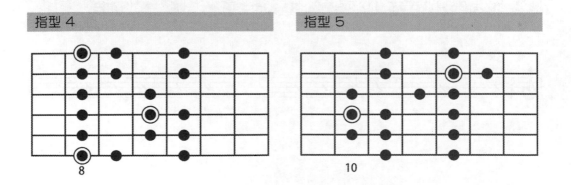

6 弗利吉安之運用

11-12 🎵 TRACK 188

現在各位可否自行判斷出這個和弦進行是屬於哪個調呢？

11-13 B 弗利吉安一弦三音指型的音階模進，使用交替式撥弦來彈奏此範例。

🎵 TRACK 189

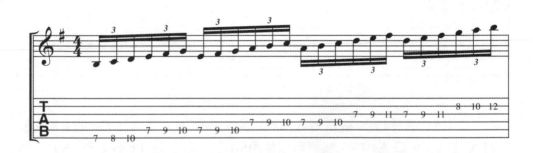

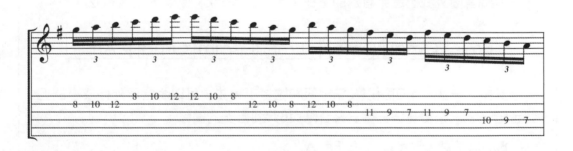

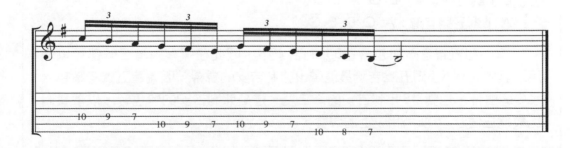

11-14 這個範例中除了換弦的地方之外全部使用捶勾與滑音技巧，彈奏時請注意拍子。

♪ TRACK 190

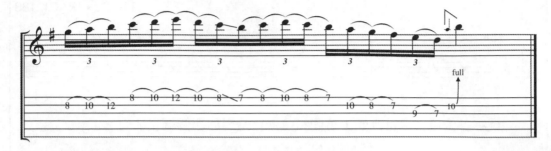

11-15 這也是 B 弗利吉安的樂句。

♪ TRACK 191

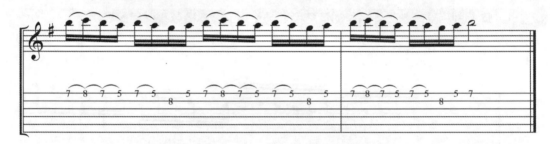

接下來我們討論五聲音階在弗利吉安中的運用，很顯然的，在B弗利吉安（B C D E F# G A）中，我們可以使用B小調五聲音階（B D E F# A），除了這個五聲音階外我們還可有別的選擇，首先參考B弗利吉安的順階和弦：

Bmi	Cmaj	Dmaj	Emi	F#dim	Gmaj	Ami

其中第一級、第四級以及第七級和弦是小和弦，可以將它們延伸成小調五聲音階，我們來檢視這三個五聲音階與B弗利吉安的關係。

B 小調五聲音階：B D E F# A
E 小調五聲音階：E G A B D
A 小調五聲音階：A C D E G

這三個五聲音階都包含在B弗利吉安中，因此在彈奏中這三個都可以使用，其中又以A小調五聲音階最能帶出弗利吉安的聲響，因為這五聲音階包含了C這個音，也就是B弗利吉安的降二度，這是弗利吉安的特色音，以下我們比較這三個音階在Bm和弦上的聲響。

11-16 B 小調五聲音階。

🎵 TRACK 192

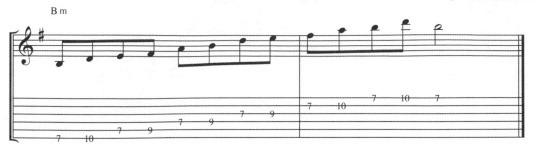

11-17 E 小調五聲音階。

🎵 TRACK 193

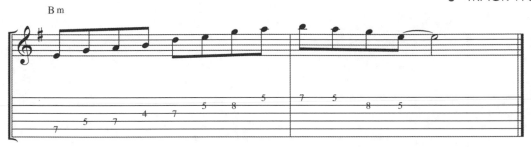

11-18 A 小調五聲音階。

🎵 TRACK 194

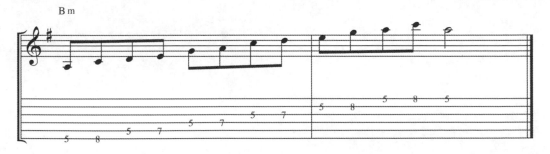

11-19 使用 B 弗利吉安在這個範例中做即興練習，另外也可以使用剛才提到的那三個五聲音階。

🎵 TRACK 195

第十二章｜和聲小音階

CHAPTER 12

和聲小音階

1 和聲小音階的組成

和聲小音階的組成和小調音階很類似,唯一差別是和聲小音階的第七音提高了半音,其公式如下:

C	D	Eb	F	G	Ab	B	C
1	2	b3	4	5	b6	7	8(1)

其順階和弦如下:

Imi(ma7)	IIm7b5	bIIIma7#5	IVmi7	V7	bVIma7	VIIdim7

在一般小調裡,五級和弦是minor7,在和聲小音階中的第五級為Dom7,在小調音樂中我們常將Vm改成V或是V7,這麼做可以造成導音的效果,讓小調和弦進行中五級回到一級時有釋放之感。

我們比較以下的和弦進行,你認為哪一組和弦進行在聽覺上比較有被釋放的感覺?

♫TRACK 196

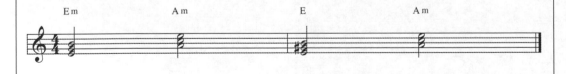

2　和聲小音階的指型

以下是A和聲小音階的五個指型,將小調音階的第七音升高半音就是和聲小音階了。

指型 1

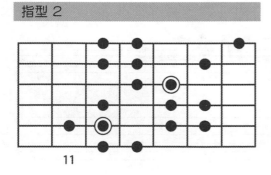

9

指型 2

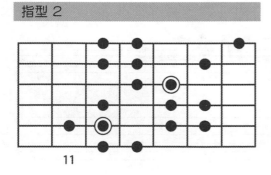

11

指型 3

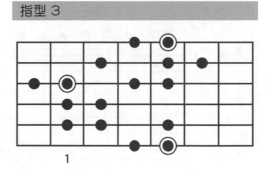

1

指型 4

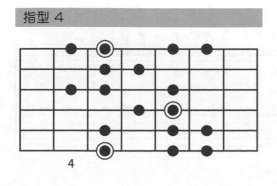

4

指型 5

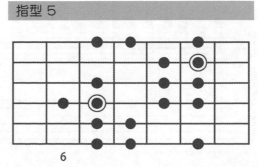

6

3 和聲小音階的運用

12-1 ♫ TRACK 197

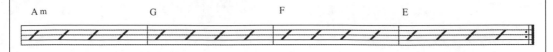

　　我們來分析一下這個小調的和弦進行，前三小節皆屬於A小調，第四小節的E大和弦並不屬於A小調或是A 多利安，A小調跟A 多利安的五級和弦都是小和弦，因此在這個小節我們不能使用這兩種音階來彈奏，而最適合第四小節的音階選擇是A和聲小音階，因為和聲小音階的第五級和弦是大和弦。

12-2 ~ 12-5 皆為 A 和聲小音階的樂句。

12-2 ♫ TRACK 198

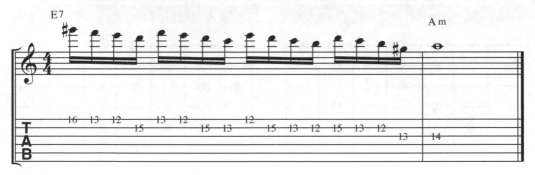

12-3 ♫ TRACK 199

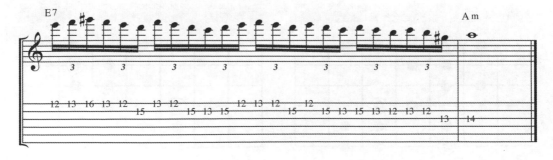

12-4 🎵TRACK 200

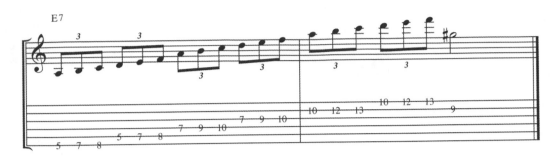

12-5 🎵TRACK 201

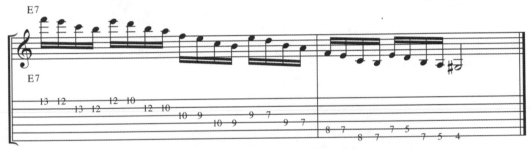

12-6 這是加州旅館（Hotel California）的和弦進行，在這個範例中做即興練習；彈奏時注意第二小節與第八小節的 E7 和弦，在這兩個小節使用 A 和聲小音階，遇到第四小節 D 和弦的時候使用 D Mixolydian 彈奏，其餘地方都可使用 A 小調或是 A 小調五聲音階來彈奏。

🎵TRACK 202

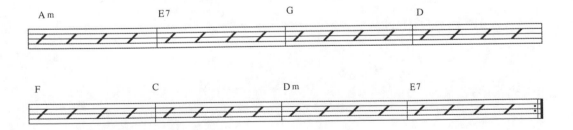

第十三章│Let's Jam

CHAPTER 13

Let's Jam

我想是時候做一些實際彈奏的演練了，本章提供一些較完整的和弦進行，試著按照指定的音階將前幾章學到的東西用在即興當中。

13-1 這是 A 大調 Ima - VImi - IVma - Vma 的和弦進行，基本上使用 A 大調五聲音階跟 A 大調音階就可以適當表現這個練習。

♫ TRACK 203

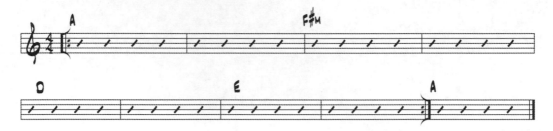

13-2 這是 C 小調 Imi - bVIma - bIIIma - bVIIma - Vmi - bVIma - bIIIma - bVIIma 的和弦進行，使用 C 小調音階以及 C 小調五聲音階就可以了。

♫ TRACK 204

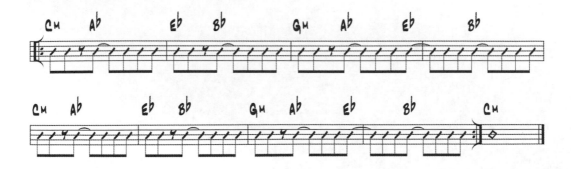

13-3 A section 可用 E 小調五聲音階帶過，若要彈出 change，在第二小節使用 E 和聲小音階，第四小節使用 E Dorian，第八小節使用 D Mixolydian；B section 使用 G 大調音階或是大調五聲音階即可。

♫ TRACK 205

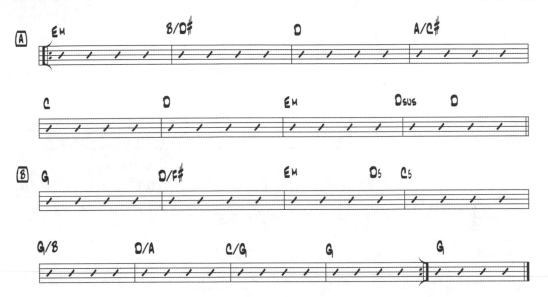

13-4 A section 使用 E 小調五聲音階，B section 使用 A 小調五聲音階就可以彈完整個練習。

♫ TRACK 206

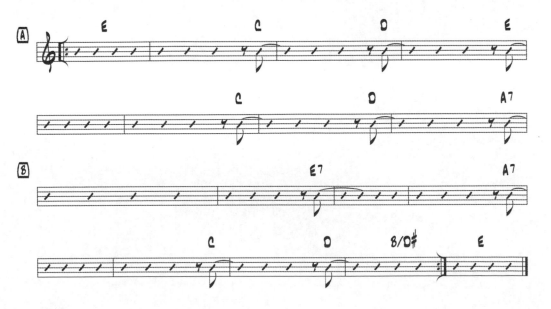

13-5 這是調式的彈奏練習，試著將特色音彈出來，A section 前兩小節使用 E Lydian，彈奏時強調 #A 這個音，後兩小節使用 E Mixolydian；B section 前兩小節使用 E Dorian，後兩小節使用 E Phrygian。

♫TRACK 207

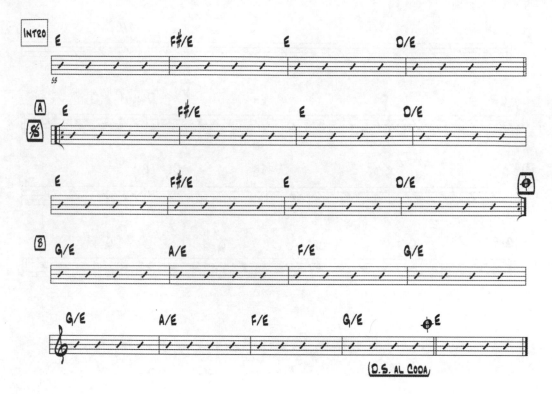

國家圖書館出版品預行編目資料

吉他手與搖滾樂／伍晴川著. --初版.--臺中市：
白象文化，2018.5
　　面；　公分.
ISBN　978-986-358-644-9（平裝）
1.電吉他　2.搖滾樂
916.65　　　　　　　　　　107004075

吉他手與搖滾樂

作　　者　伍晴川
校　　對　伍晴川
攝　　影　王文劭
編曲、錄音、演奏、電腦製譜　伍晴川
製圖、修圖、排版、封面設計　黃敬雲
專案主編　陳逸儒
出版編印　吳適意、徐錦淳、林榮威、林孟侃、陳逸儒、黃麗穎
設計創意　張禮南、何佳諠
經銷推廣　李莉吟、莊博亞、劉育姍、李如玉
經紀企劃　張輝潭、洪怡欣
營運管理　黃姿虹、林金郎、曾千熏
發 行 人　張輝潭
出版發行　白象文化事業有限公司
　　　　　402台中市南區美村路二段392號
　　　　　出版、購書專線：（04）2265-2939
　　　　　傳真：（04）2265-1171
印　　刷　基盛印刷工場
初版一刷　2018年5月
定　　價　350元